LOCUS

LOCUS

LOCUS

mark

這個系列標記的是一些人、一些事件與活動。

다시 태어나도 우리

mark 151

若有來生

다시 태어나도 우리 : 고승의 환생, 린포체 앙뚜 이야기

作者　文暢庸
譯者　馮燕珠

編輯　連翠茉
校對　呂佳真
美術設計　張士勇

出版者：大塊文化出版股份有限公司
台北市10550南京東路四段25號11樓
www.locuspublishing.com
讀者服務專線：0800-006689
TEL：(02) 87123898
FAX：(02) 87123897
郵撥帳號：18955675
戶名：大塊文化出版股份有限公司
e-mail:locus@locuspublishing.com
法律顧問：董安丹律師、顧慕堯律師
版權所有　翻印必究
總經銷：大和書報圖書股份有限公司
地址：新北市新莊區五工五路2號
TEL：(02) 89902588 (代表號)　FAX：(02) 22901658

初版一刷：2019年11月
定價：新台幣380元

ISBN　978-986-5406-18-9　　Printed in Taiwan

若有來生

다시
태어나도
우리

고승의 환생,
린포체 앙뚜 이야기

文暢庸 ｜ 著

馮燕珠 ｜ 譯

129　丟石頭

161　尋路

175　前往西藏

199　海螺號角

219　同行

目錄

012　前言

015　拉達克的孩子

037　高僧轉世

061　等待不會到來的消息

083　我是誰

103　假的仁波切

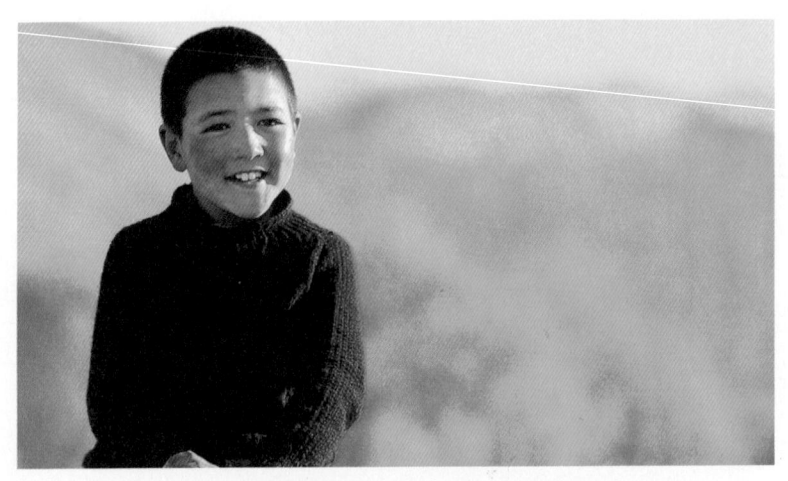

「我前世住在西藏的康區。
我還記得那個村子、寺院和弟子們。」
——仁波切 安杜（Padma Angdu）

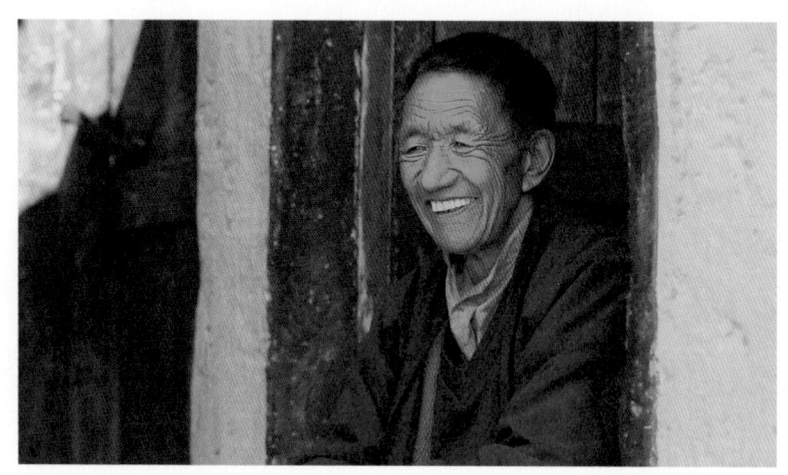

「我原本單純的生活多了笑容和憂慮，
或許就是因為安杜的關係吧！
當時我並不知道那樣的變化會把我帶到什麼地方。」
——老僧侶 烏金（Urgyan）

若有來生

前言

雖然人生地不熟，但一直有著一些溫暖，九年前第一次到拉達克（Ladakh）時，就是這種感覺。

長久以來，總是背著相機包在世界飛來飛去，攝影，徹夜剪輯，第二天再前往機場飛向另一個地方，無數的重複，就像時速一百五十公里疾馳的危險卡車。或許就是這樣吧？拉達克的山與天空才會給我恍如夢境般的奇特悸動，只不過那純粹是個人感情罷了。當時身為西藏醫學紀錄片的製作人，我應該按照既定排程拍攝製作影片，比起「奇特的悸動」、「明確的危機」無疑更靠近我的現實狀況。

由於受不了挑剔的製作人，當地的協調員逃跑了，就連即將進入拍攝段落所需要的演出者也沒邀請到。這時候，聽拉達克的一位計程車司機說，偏遠的村莊「薩迪」，有位僧侶利用藏醫治療病人。於是我立刻前往薩迪。

雖然光車程就要花上半天才能到達，但卻是一個小而美麗的村莊。

計程車司機說的僧侶，是一位給人良好印象的人，但不知怎麼回事，這個名叫烏金的僧侶身邊，總跟著一個小童僧。烏金向我介紹，那孩子名叫安杜，是正在學習傳統藏醫師的弟子。

他們對來自陌生異鄉的我，就像迎接多年漂泊在外回家了的兄弟一樣，溫暖而親切，令我非常感謝。安杜雖然是個小淘氣，但喜歡繞著我跟前跟後，十分可愛。最重要的是他們兩人的互動猶如浪漫電影一樣，親密得激發了我的好奇心。隔年，我再度回去找他們，驚訝的是，安杜居然是西藏高僧轉世的仁波切，而他正努力要證明這一點。過去九年來烏金和安杜發生了很多事，而在一旁一直關注他們的我也是如此……

如果長時間觀察某件事情，會在無意中發現另一件事情。長時間關注這兩人，讓我再度想起遺忘了的珍貴的人。

「當時沒能對你說聲謝謝，先行離開。且讓我說聲：真的很謝謝你。」

拉達克的孩子

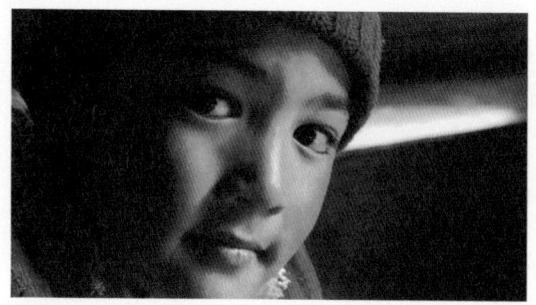

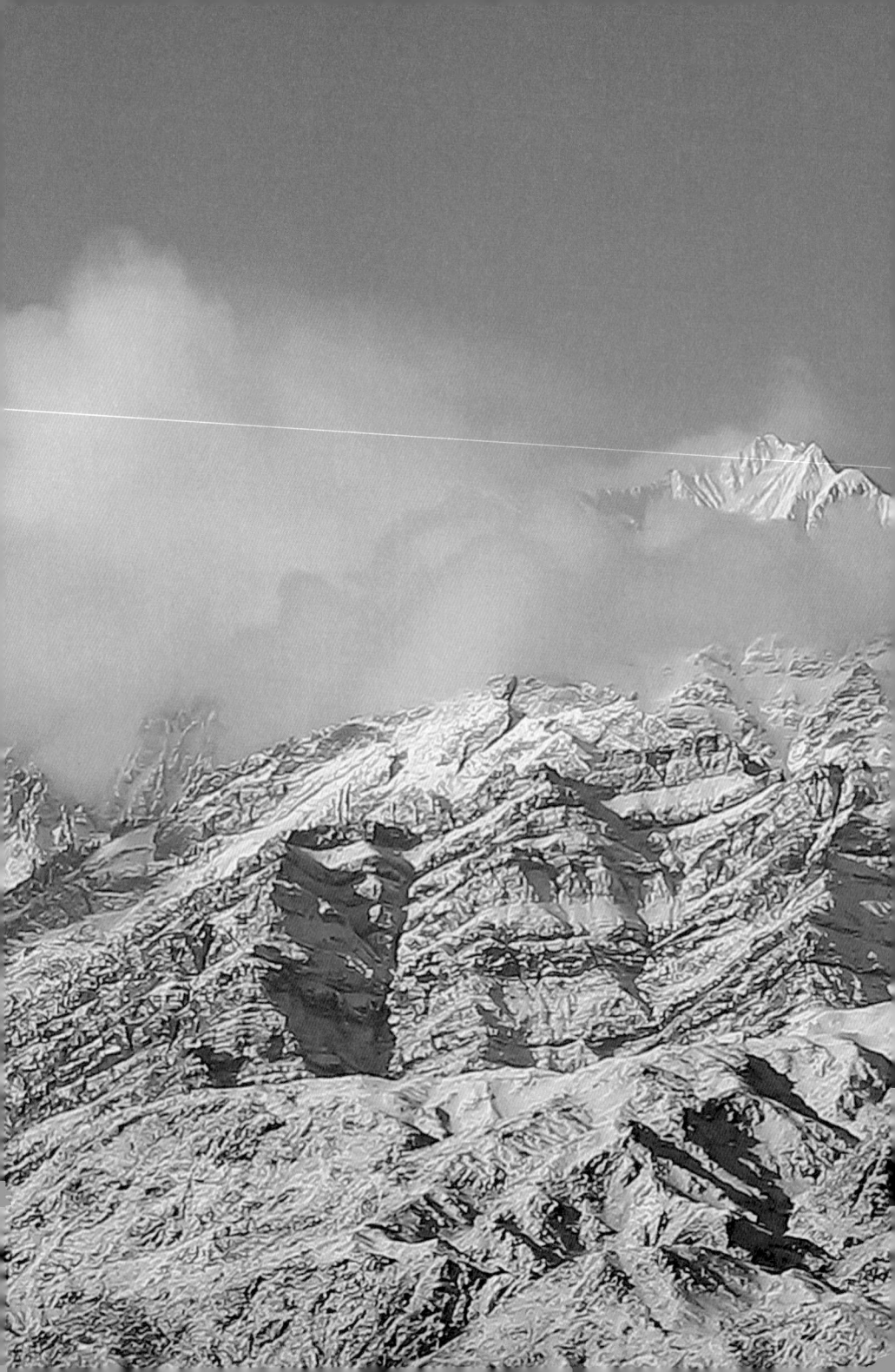

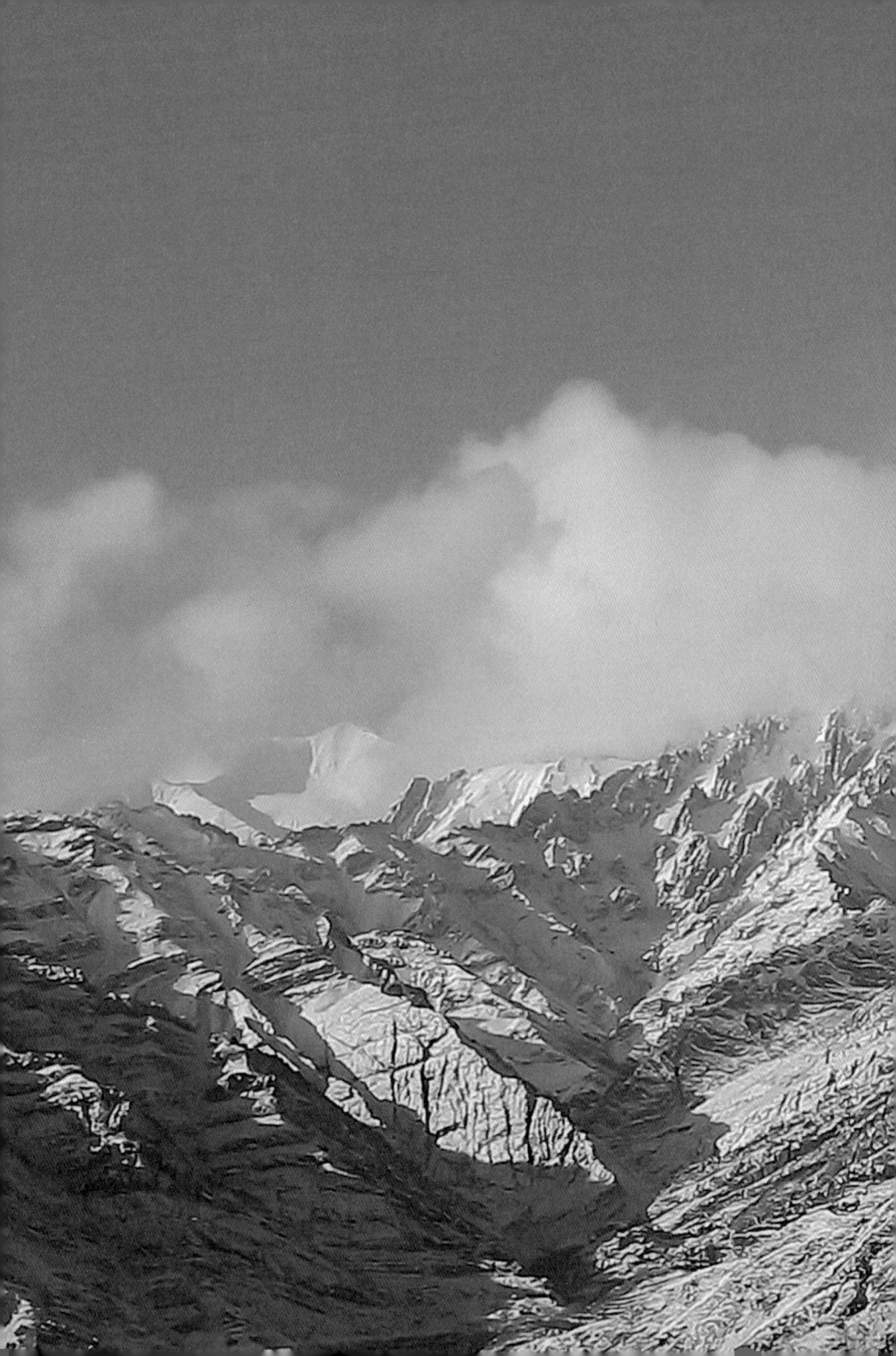

喜馬拉雅山脈的西邊，從巴基斯坦領土的南迦帕爾巴特峰開始，東至中國西藏的南迦巴瓦峰，綿延不斷，長達兩千五百公里，是世界上最大、最高的山脈。山脈之間有個像尼泊爾或不丹那樣的小國家，有一部分屬於中國領土，扣除這些，其餘大都為印度所有。

海拔三千五百公尺，世界最高地區之一的拉達克，位在印度北部查謨與喀什米爾邦，北邊是喀喇崑崙山脈，往南則是喜馬拉雅山脈，拉達克就落在兩個山脈所形成的山谷裡。

廣大印度大陸最上方的拉達克，住著一群特殊的、信奉藏傳佛教的人。藏傳佛教是指流傳在北印度、西藏、蒙古等地的大乘佛教中的一派。對世人來說，乍聽之下或許會覺得拉達克是個陌生的地名，但若提起它就是瑞典語言學者海倫娜．諾伯格-霍奇（Helena Norberg-Hodge）的全球暢

銷書《Ancient Futures：Learning from Ladakh》的舞台，應該會有不

少人恍然大悟的點點頭。作者在書中盛讚拉達克的人民，雖然身處在最惡

劣的環境，卻依然維持著和平健康的共同智慧。

拉達克的色彩非常單純，藍色的天空、被白雪覆蓋的山以及黃褐色的

大地，就像孩子畫的畫一樣簡潔，因此垂掛在寺院白牆前的五彩旗幟「風

馬旗」[1]，就更吸引目光了。看著喜馬拉雅山脈的狂風吹動旗幟，彷彿把風

馬旗上寫的經文吹過山頭，心裡就會有一股虔敬的感覺。

但，喜馬拉雅山脈的自然，應允給人類的東西其實並不多。比起其他

地方，這裡的冬天總是提早到來，白雪吞噬了整個世界，把大地凍得結結

實實，農作物變得又黑又乾。

1 藏語稱「隆達」，為印有佛經的旗幟。

然而，在這片貧瘠土地上的拉達克人並不會輕易抱怨，歷經高原短暫夏季的強烈陽光照射後，他們黝黑的臉上，始終保持著滿足的微笑。

因為他們心中有佛。

拉達克最偏僻的薩迪村山頭上的寺院。法螺吹奏，接著各種樂器也各自發聲，宣告法會正式開始。隨後，僧侶們朗誦經文，琅琅的聲音徐徐響起。

從四面八方紛紛湧向寺院。法會莊重的法螺聲，村民

寺院裡人頭攢動，雖然拉達克的文盲率很高，但因為渴望浸淫佛祖教誨，即使不能讀佛經，大家也要聆聽僧侶們念經文，轉動刻有六字真言、內有經卷的轉經筒來守護信仰。

最重要的是，還有一位代替佛祖給予他們祝福的神聖存在，這點更讓他們感到欣喜。今天的法會上，眾多信徒當中有個高高突出、精心布置的小小位置，在那個位置上，坐著一位長長睫毛、眼睛大大的男孩，身穿一件黃色毛內裡的紅色僧袍，一臉嚴肅。

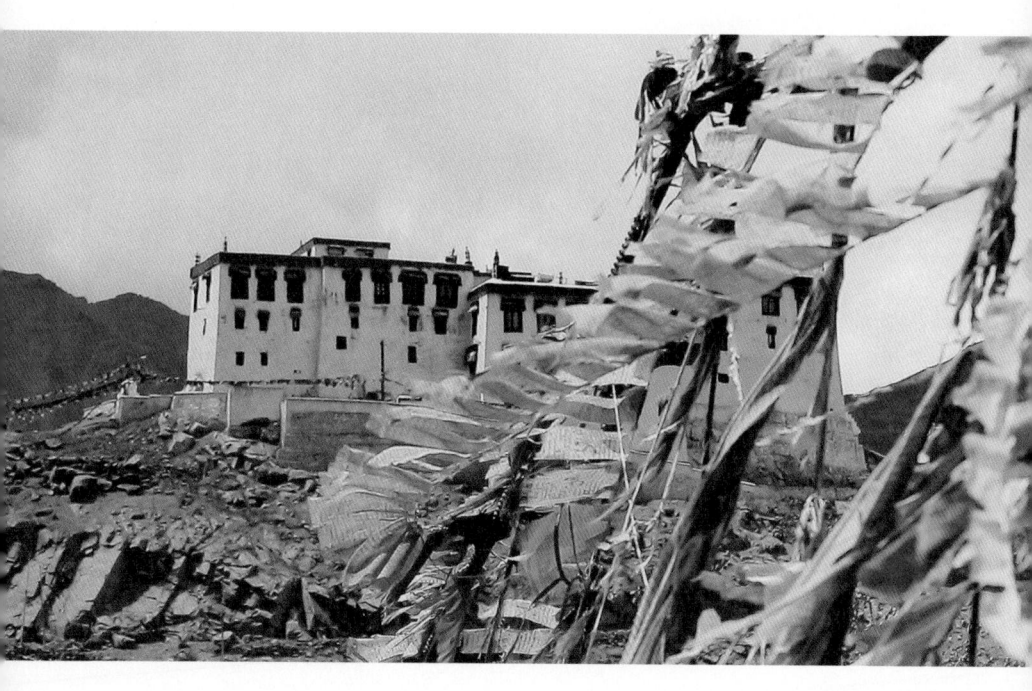

若有來生

比那個孩子年紀大很多的老人們，一一走到他面前，鄭重地低下滿是白髮的頭，讓孩子把小手放在他們頭頂，送上祝福。老人為表達感激之情，獻上一塊被稱為「哈達」的白布。

在藏傳佛教裡，互相問候時，一定會交換一條像絲巾一樣長長的哈達，祭拜佛祖、與人訣別或參加特別活動，也都會以哈達傳達真誠、純潔和信任之心。

孩子的名字叫安杜，已經九歲了，但體格比同齡孩子還小。這個孩子並非一般普通的童僧，他是「仁波切」[2]。拉達克人把仁波切視為與佛祖同等的存在，所以都希望得到這個孩子的祝福。

2 仁波切，藏文音譯，「人中珍寶」的意思，是對具備大學問、大智慧、大慈悲修行者的尊稱，也是藏族大眾對活佛的一種尊稱。藏族信眾在拜見或談論某活佛時，一般稱「仁波切」，而不稱呼其封號，更不直接叫名字。

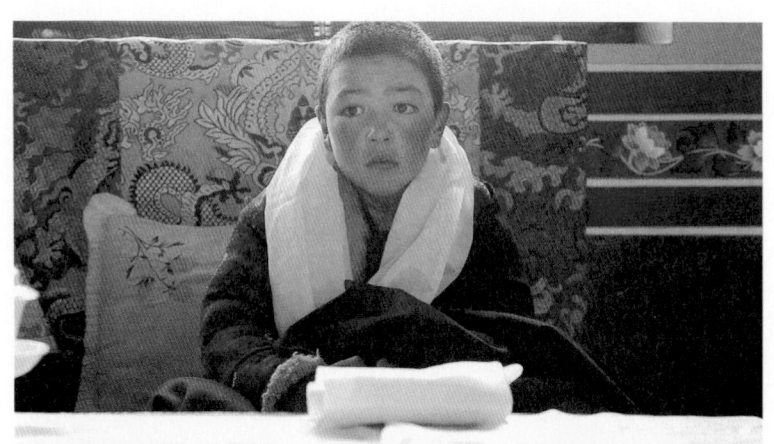

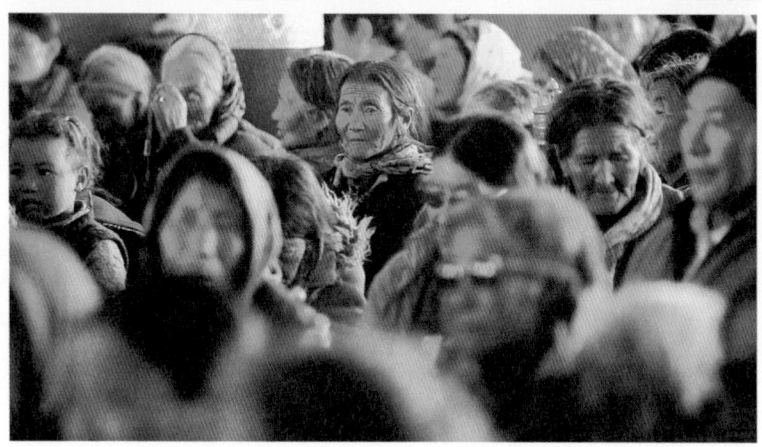

若有來生

仁波切是指前世的高僧，在過世後又再度以人的身體轉世。藏傳佛教中，傳說仁波切是為了繼續前世未竟的志業，才會在今世重生。

安杜看著雙手拿著念珠聚集在佛堂的信徒們，神情顯得莊嚴。一般情況下，安杜會忽然露出掉了乳牙的笑容，那是屬於九歲孩子的單純爛漫，散發童真的光芒，但此刻並不適合。

同齡的孩子通常無法忍受這麼漫長的時間與氛圍，往往渾身坐不住顯露出疲態，期待法會快點結束。但整個過程中，安杜絲毫沒有動搖，因為他知道自己的身分和角色代表的意義。

安杜彎身向坐在一旁的老僧侶低聲說了些話，老僧聽了之後，恭敬地點點頭。他是安杜的老師，也是就近照顧他的人，名字叫烏金。

法會結束，披著黃色哈達的安杜第一個走出去，烏金則把白色哈達供奉給坐在比安杜更高位置的僧侶。那個人也是仁波切，是這個寺院的住持阿卓，原本法會都由他主持，但今天特別安排了安杜一起參與。

來到寺院外，安杜走在阿卓身後，拿著以哈達包覆的法器給予雙手合十的信徒們祝福。能同時得到兩名仁波切的祝福十分難得，所以今天格外吸引眾人前來。

信徒多半是年邁又生病的婦女，為了得到佛祖庇佑，莫不懷著懇切、誠摯的心情。她們布滿皺紋的雙手整齊地合攏，等待仁波切的祝福，當安杜的小手終於放到自己頭上，她們臉上紛紛露出比這世上任何人都幸福的表情。

喜馬拉雅山脈像屏風一樣環繞著拉達克地區，雄偉蜿蜒的山脊和隨處可見飄揚的風馬旗，在綿延不斷這一點上，兩者似乎有些相似之處。

現代人認為人死了之後，所有一切也都跟著結束了，但拉達克人相信前世、今生與來世，就像線團一樣纏繞在一起，並會以另一個完整的型態繼續。而仁波切最為奇特的是，他會自然地說出自己如同相連山脊一樣的

若有來生

今世前生。

安杜在他五歲時這麼說：

「我前世生活在西藏的康區，那個地方的景象，如今在我腦中依然栩栩如生，我也記得我所住的寺院及那裡的弟子們。」

打從出生以來，安杜從未離開過這個拉達克最偏僻的薩迪村，所以此話一出讓許多人感到震驚。因為在西藏東部確實有個名為康區的地方，就在喜馬拉雅山尾端，位於海拔三千九百公尺的高山丘陵，向來以僧侶修行聖地而聞名。曾經有法力高強的高僧在當地弘法，因此聚集了一萬多名修行者。那是個完全與世隔絕的地方，僧侶們在沒水沒電這些文明設施的環境下，過著潛心修行的生活。

聽到孩子脫口而出關於自己的前世，最驚訝的莫過於他的母親。事實上，安杜差點就無法來到這個世界。安杜的母親懷孕時前往醫院檢查，醫

生事後表示，胎兒被臍帶繞頸，可能導致產婦的生命危險，因此建議立刻把孩子拿掉。

但安杜的母親說：「死就死，絕不能把孩子拿掉。」於是把安杜留了下來。她還清清楚楚記得安杜出生時的情況，孩子身上的臍帶像念珠一樣纏繞著，確實是很不尋常的景象，根據前人流傳下來的說法，以這種模樣出生的孩子，十之八九會成為僧侶。

母親確信安杜與其他孩子不一樣，所以從小就讓他自己一個人睡，還經常在孩子身邊準備高僧所賜的香。有一天，這樣的孩子竟然侃侃而談自己的前世，安杜的母親驚訝之餘，同時也感到害怕。這個孩子真的是仁波切嗎？這種孩子為什麼會選擇藉由我這樣平凡的女人來到世上？安杜的母親看著兒子閃閃發亮的眼睛，心中充滿疑問。

拉達克的一年四季並非持續著單調無彩，春天會開杏花，夏天到了，

若有來生

白楊樹一片綠意盎然，秋天則有繽紛火紅的美麗楓葉。

萬里無雲的蔚藍天空下，拉達克到處可見兀立著的小山坡，某個山坡上有座像豆腐狀的小寺院，矮矮的屋頂上五彩風馬旗飄揚，那就是安杜與老師烏金一起修行的地方。

有一天，安杜上學去了，烏金一個人守在寺院裡，附近其他寺院的一位僧侶前來。這名僧侶有手機，他告訴烏金，安杜從學校打電話來，因為忘了帶課本，要請烏金盡快幫忙把課本送去學校。

「要我帶英文課本跟筆記本去，是嗎？」

烏金確認再三後，從安杜的房間裡拿出了所有的書和筆記本。完成轉達任務的僧侶跟烏金說了聲「辛苦了」，但烏金只顧著找書，並沒有留意到。

烏金打開一本又一本的筆記本和教科書，臉上露出苦惱的表情。拉達

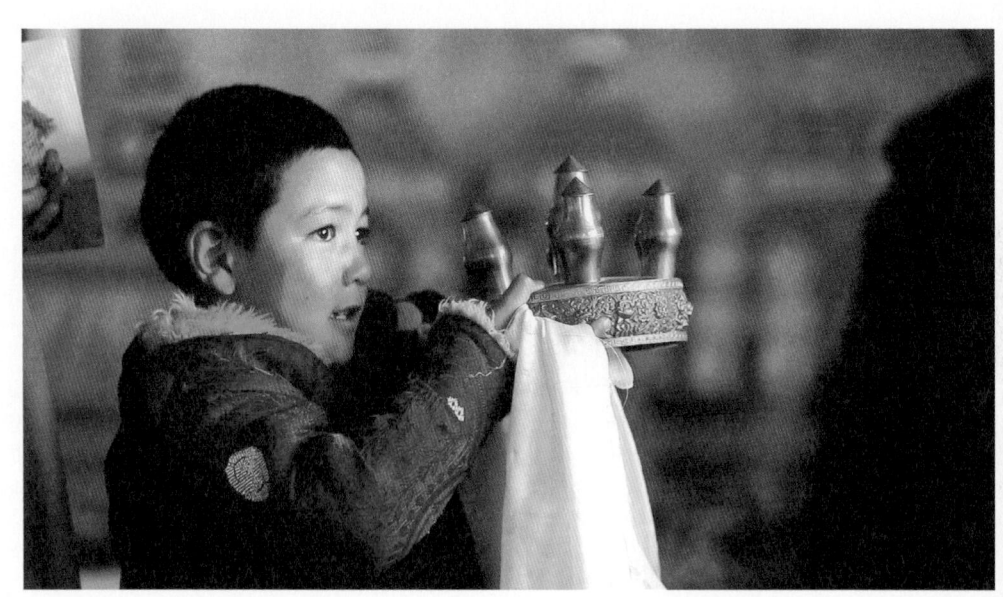

若有來生

克小學所使用的教科書，上面全都是英文，而烏金所知道的語言，只有拉達克語和藏語而已，包括印度官方語言英語和印度語在內的其他語言一無所知。

經過一番苦思，烏金決定把所有書和筆記本都帶著。

走到學校需要二十分鐘，若是平常，可以像散步一樣慢慢走，但現在是要為安杜送書去，所以烏金的腳步匆忙。

在正式照顧安杜之前，烏金是村子裡為人看病的醫生，這種身分的人稱為「Armchi」[3]。烏金是僧侶也是醫生，在村裡受到眾人的尊敬，過著安靜、自在的日子。

事實上，烏金出身相傳七代的醫生世家，比任何人都更重視自己的職責，他將拉達克貧瘠土地上如香草的藥草和果實、種籽等做成藥，再騎著馬親自送到病患手中，而且都是免費治療，並為他們誠心祈禱健康。

他是個非常有名望的醫生，除了居住的薩迪村，其他地區也能找到他

的足跡。他認為自己在實踐佛祖教誨的一種修行，所以始終一個人努力著。

然而某一天，安杜來找他，所有一切都改變了。他現在是安杜的老師、貼身管家，有時還是監護人甚至父母的角色，沒有改變的是他依然獨自承擔著該做的事。

除了照顧偶爾上門來的病患之外，烏金所有心力全都放在安杜身上，烏金認為為安杜仁波切所做的一切，也是修行。像今天這樣幫忙跑跑腿，只是無數修行中的一部分而已。

還沒到校門口，就看到穿著紅色僧袍的安杜向烏金跑過來，只差幾步就到學校了，但安杜等不及自己跑了出來。烏金帶來的書，安杜迅速拿起其中一本。

音譯，藏文ཨེམ་ཆི，醫生的意思。

若有來生

「是這本嗎？」

不知道是不是，烏金特別再三確認，安杜用開朗的聲音回答：

「沒錯，這是我要的書。」

「真是太好了。」

烏金露出滿意的微笑，重新幫安杜把腰帶繫好，拍拍衣服上的灰塵，拉拉他散開的衣襟。想必是和其他孩子一起玩得盡興，儀容才亂成這個樣子吧，仁波切畢竟也是個不折不扣的孩子啊！想到這裡，烏金不禁偷偷笑了起來。

仁波切的全身上下總是必須乾乾淨淨、整整齊齊，即使在學校裡玩，也不容許如此散亂。待烏金迅速幫自己把衣服整理好，安杜急急忙忙轉過身往學校裡跑，留下烏金站在原地，凝望著他頭也不回的背影好一陣子。

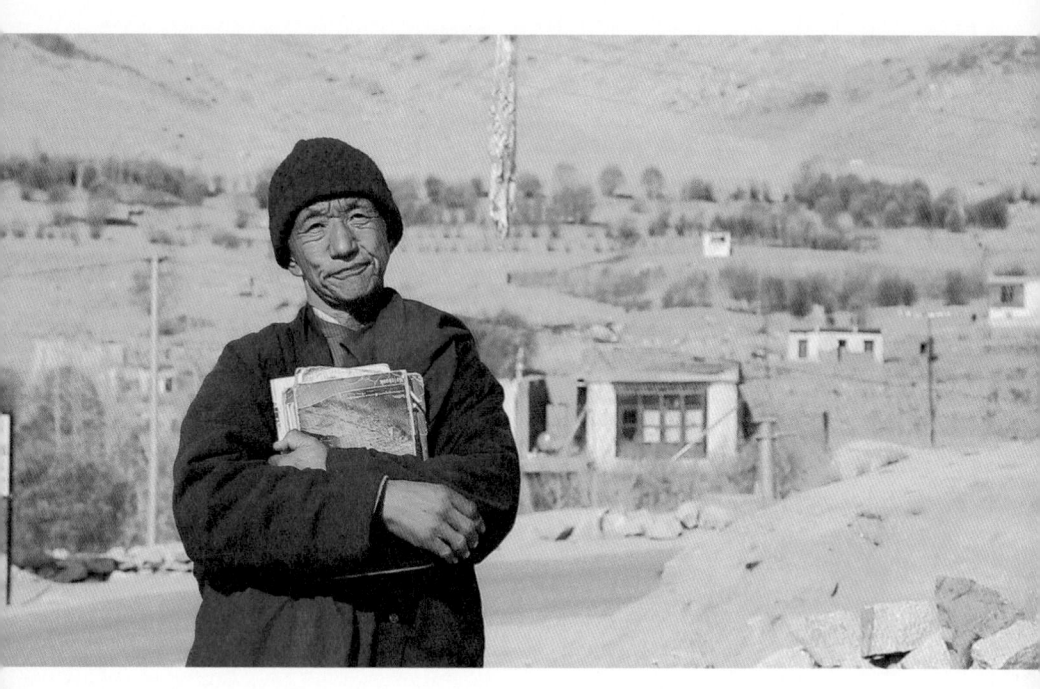

若有來生

高僧轉世

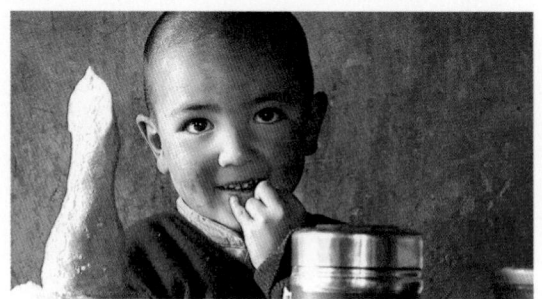

「全體立正！」

不到十個孩子聚集在小小操場上列隊做體操。所有孩子都穿著褲子，只有安杜獨自穿著紅色的僧袍。

幼年就出家的童僧，只要自己所在的寺院有教育設施、教師，就會在那兒接受有系統的培訓。安杜和烏金因為寄住在別人的寺院裡，沒有這樣的系統，所以除了佛經之外，還必須到村子裡的普通學校學習基本教育。

在學校，安杜是個不容許自己低於第一名的模範生，而且會照顧比自己小的學生，因此受到老師的讚賞。再加上他天性原本就溫順開朗，常聽人說他的一切都無可挑剔。

孩子們隨著老師的口令，努力揮動手腳，並大聲用英語喊著一、二、三、四。天氣冷，但孩子們都戴上了毛帽、穿著厚厚的外套，毫無寒意地

活動。其實拉達克的孩子不管再怎麼冷，都不會乖乖坐在教室裡不動，即使酷寒的氣溫之下，他們也總能好好地鍛鍊身體。

下課後，孩子們最喜歡玩的遊戲，就是用塑膠桶當球棒，把鞋子當球打的陽春棒球。安杜雙手高舉，兩隻腳忙亂的跳起，在空中劃開，拚命想抓住眼前飛來的鞋子，笑聲比任何時候都來得爽朗。

事實上，安杜是個運動神經非常遲鈍的孩子，雖然也像其他孩子一樣跑來跑去，伸手朝鞋子飛過來的方向，但每次都失敗，就算勉強碰觸到鞋子，也經常會漏接。

「喂！仁波切！這次輪到你打了。」

孩子們不敬地叫了安杜一聲「喂」，但像這樣隨意的招呼，在這個村子裡並不是什麼新鮮事。即使知道安杜的身分不一樣，但對他們來說，安杜只是個和自己同齡的孩子罷了，仁波切的存在一點也不特別。

安杜抓起塑膠水桶，這次鐵定要用力一擊，把鞋子往山的那邊打飛出

去。他振臂一揮——怎麼回事啊？安杜才剛打出去，鞋子轉瞬間就被站在前方的孩子接著了。

安杜把水桶交給下一個人，咔嚓咔嚓唔起大拇指的指甲。安杜的失落不是沒有原因，比起同儕小孩，他的個子太小了，又沒有肌力，加上運動神經發育落後許多，做每件事都顯得笨拙，連玩這種遊戲時也總有一股傻乎乎的感覺。

但每當玩耍的時候，孩子們還是一定會找安杜加入，雖然不像大人那樣恭恭敬敬，在他們眼裡，功課好、偶爾還會像算命先生一樣預言、法會時坐在高高位置上接受村人致敬的安杜，真的很帥氣。

他們也會在學校以外的地方玩爆竹，只是安杜膽小害怕，並不喜歡這個遊戲。先有個孩子將爆竹放在石頭上，用火柴點燃，爆竹發出尖銳的聲音後，接著此起彼落爆開來。安杜盡可能地遠遠逃開，一邊微弱、恐懼的說：「好可怕，拜託，快住手……」

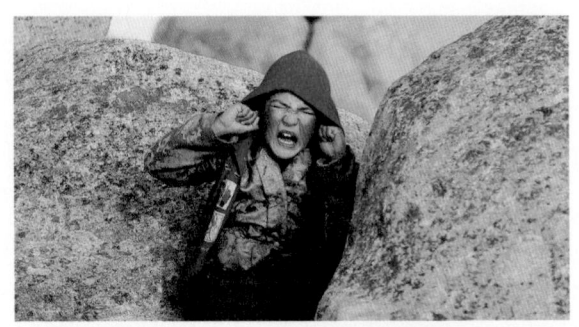

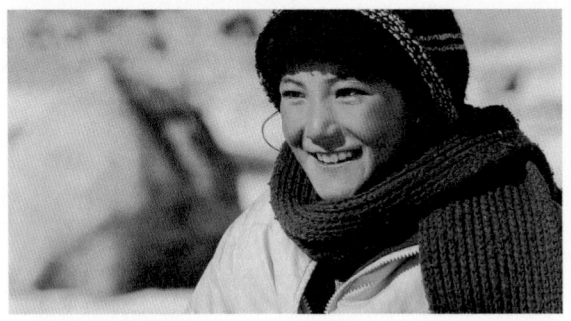

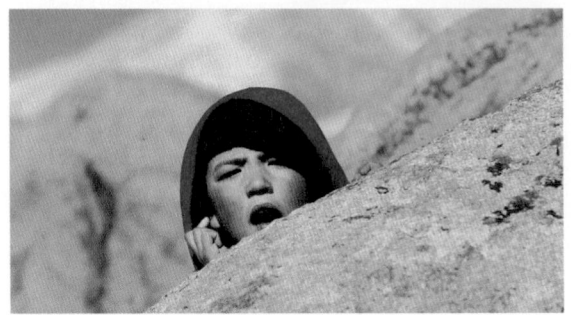

若有來生

他雙手摀住耳朵，不停發抖，孩子們看到這樣的安杜都指著笑他是膽

小鬼，一個孩子再度拿出爆竹說道：

「仁波切，過來，這一點也不可怕。」

躲在大石頭後面的仁波切，只是探出一顆頭，露出絕望的表情。

「拜託，不要放了……」

向安杜哈哈大笑，有個孩子大聲對安杜說：

「仁波切，不要害怕了，快點出來吧！」

說話的女孩叫潔絲坦，是安杜最好的朋友。她戴著毛帽圍著圍巾，眨

著長長睫毛的大眼睛看著安杜。安杜聽了她的話，小心翼翼探身出來。

用帽子蒙著頭，摀住耳朵，閉上了眼睛。爆竹聲大響，孩子們紛紛一同看

不管他的哀求，那孩子還是用火柴點燃了爆竹，安杜哭喪著一張臉，

在薩迪這樣的窮鄉僻壤，與安杜同年紀的孩子大都需要幫忙家務，像

撿拾柴火、分擔農事等體力活，他們很習慣了。也因此，踢足球時害怕頭

槌球而頻頻後退的安杜，經常成為大家的笑柄。

但即使如此，安杜還是和他們一樣喜歡玩球，只不過一起玩的主要是年邁的僧侶。運動神經遲鈍的弟子，加上動作緩慢的師父，足球賽常常出現連連虛發的狀況，即使勉強踢中，球也會往意想不到的方向飛去，所以笑聲總是不停歇。

安杜不停奔跑，烏金累得氣喘吁吁，但看到安杜開心的模樣，烏金臉上始終掛著微笑，他原本對任何事都沒什麼太大的情感起伏，現在只要是能讓安杜感到幸福，就是他最好的時光。

從寺院再往上走，就是安杜家人住的地方。房子有著大大的窗戶，鄰近有藏傳佛教樣式的傳統佛塔。

安杜的家裡經常是母親和兩個姐姐，父親像烏金一樣是一名醫生，在拉達克的商業中心區經營一間藥局，幾乎都不在家。

安杜偶爾會回家見母親，雖然因為出家僧侶及仁波切的身分，不能跟家人一起生活，但每次安杜回家，母親都會熱情的迎接他。

這天，安杜好不容易回到家，看到兒子靠近，母親卻雙手不停地往籃子裡裝牛糞，她問道：

「仁波切，您怎麼來了？」

母親跟兒子說話總是用敬語，這是理所當然的事，因為現在的安杜是作為兒子之前，一個前世高僧轉世的仁波切。

「我也來幫您撿牛糞。」

「仁波切只要穿得乾乾淨淨的在一旁看就好了。」

安杜蹲在繫著紅色絲巾、努力工作的母親身邊，手摸著籃子，呆呆地看著。他羨慕同齡孩子和父母開心相處的樣子，但從小就跟家人分開生活，他已經變得很能忍受了。

冬天來臨之前，拉達克人為了預備度過嚴寒的氣候，家家戶戶都會準

備好火爐，燃料主要是牛糞或木柴，然後在裡頭倒油點火就可以了。帶著兒子進屋，母親立即把安杜凍僵的手拉到火爐旁。

「手這麼冷可怎麼好？」

聽到母親的擔心，安杜若無其事的說：

「再怎麼冷也要學習忍耐，這樣就受不了的話，到了嚴冬要怎麼跟孩子們一起玩雪橇呢？」

每當安杜這麼說時，母親和姐姐就會呵呵地笑。安杜只要跟母親見面，就會忘記自己仁波切的身分，像個小孩子一樣的撒嬌，總惹得家人開心地笑，特別是今天安杜一邊搖晃著身體一邊說話，大家笑得更大聲了。

安杜說：「泡麵吃太多絕對不行，會沒有力氣，頭腦也會變得不好。」

如果想要鍛鍊身體、好好蓋房子、好好念書就要多喝牛奶。」

母親知道安杜這番話，其實是從烏金嘴裡聽來的。母親一直對烏金充滿感激，但是不知道可以為他做些什麼，只能祈禱兒子將來可以完成賦予

仁波切的責任和使命。

二○○九年，安杜五歲的時候，母親帶著他去找烏金。從幼兒時期開始，安杜就跟其他孩子很不一樣，母親希望能和烏金這樣具有高深風範的僧侶，請教有關安杜的種種奇特表現。但即便那個時候，母親的心裡還是很單純的想，如果順利的話，或許長大可以成為像烏金那樣優秀的醫生吧？畢竟安杜的爸爸也是一名醫生，真可以那樣不知道有多好。

安杜從小往往有驚人之舉。一般孩子還在餵母奶的時期，他卻總想脫離母親的懷抱，連睡覺都背對著母親，看似急於獨立的模樣。

接著，母親在幫兒子洗澡時，發現了他背上有個「嗡」，而且越來越清晰。佛教有六字真言「嗡嘛呢叭咪吽」（藏文：ༀ་མ་ཎི་པ་དྨེ་ཧཱུྃ），出自佛教《佛說大乘莊嚴寶王經》，代表著觀世音菩薩的願力與加持，佛

教徒深信若以至真至誠的心吟誦此一六字真言，煩惱和罪惡便會被消滅，並可具備智慧與功德。令人驚訝的是，安杜從小就把這句話像咒語一樣掛在嘴邊，雖不是很完整，但常常聽到他「嗡——嘛——嗡——嘛」的喃喃自語，越發讓母親覺得安杜的不尋常。

同時，安杜對一般同齡孩子喜歡的玩具，一點興趣也沒有，反而被木魚、法鼓之類與佛教有關的物品所吸引。

更有意思的是，如果他的周遭環境髒亂，或是穿上白色的衣服，皮膚就會起水泡，嚴重時甚至會生病。根據藏傳佛教傳統，仁波切必須經常保持整齊、乾淨。

這天，烏金聽完安杜母親的描述後，對她說：

「這孩子註定將來會成為一個偉大的僧侶，所以務必要好好教養。」

不只烏金，拉達克地區法力高深的僧侶們也都異口同聲說出類似的

話。從那一刻起，母親已經做好心理準備。而當安杜穿上紅黃相間、耀眼的佛教僧袍時，他也默默接受了自己的命運。就這樣，安杜出家並去到烏金那裡。

頂著一個小光頭的安杜，不像一般五歲小孩，來到新環境裡不哭不鬧，完全融入寺院的生活。適應的速度很快，只要烏金將法器遞給安杜，他就會小心地接過去，移到自己或其他人頭上，動作非常自然，彷彿與生俱來就會的一樣。

老師一旦敲響法會開始的鐘聲，他就會乖乖坐在自己的位置上，過程裡一點也看不出心情浮躁、坐不住的樣子，目光和耳朵都集中到老師身上。一般孩子剛出家時，大都無法適應修行日常，烏金原本也擔心安杜會那樣，事後證明一切只是杞人憂天。

所有一切都令人滿意，安杜開朗的表情、天真無邪的言行，最重要的是對修行的熱衷。和這樣的孩子整天在一起，身為老師，烏金臉上的笑容

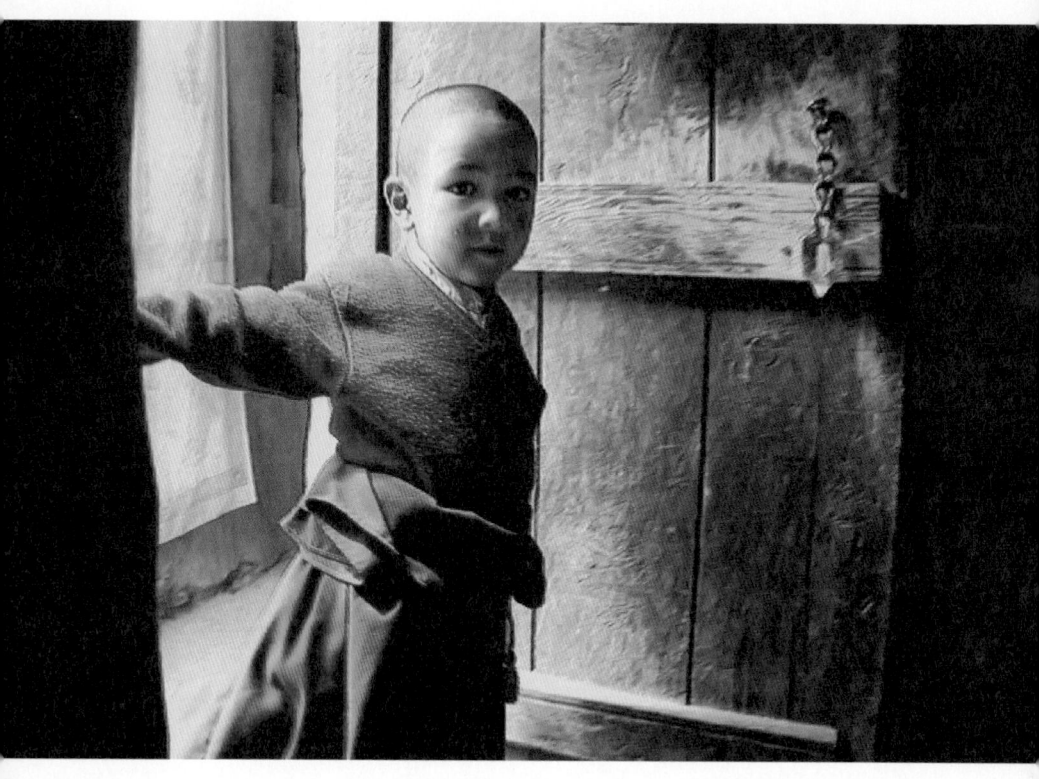

若有來生

不曾減少。對烏金來說，牽著安杜的小手在村子裡散步，與他嘰嘰喳喳的對話，成了最重要的事。

一開始烏金想把安杜培養成自己的傳人，所以一有空就教他關於藥草的知識，路邊看到小花，就停下來讓他聞聞味道，教他植物的名字，並詳細說明它特有的藥效。

不管是生長在岩石縫隙的一株小草，或是田邊獨自盛開的花朵，聰明的安杜一一學會了它們可以救助病患的功能。在那個時候，任誰看了都覺得安杜未來一定會是個良醫。

烏金常常背著安杜到薩迪村裡去，兩人感受著彼此的體溫，這樣特別的感情彷彿上輩子就註定了似的，遠遠超越師生關係。

烏金教導安杜佛祖的教誨，也談了很多對安杜的期望，然而漸漸覺得

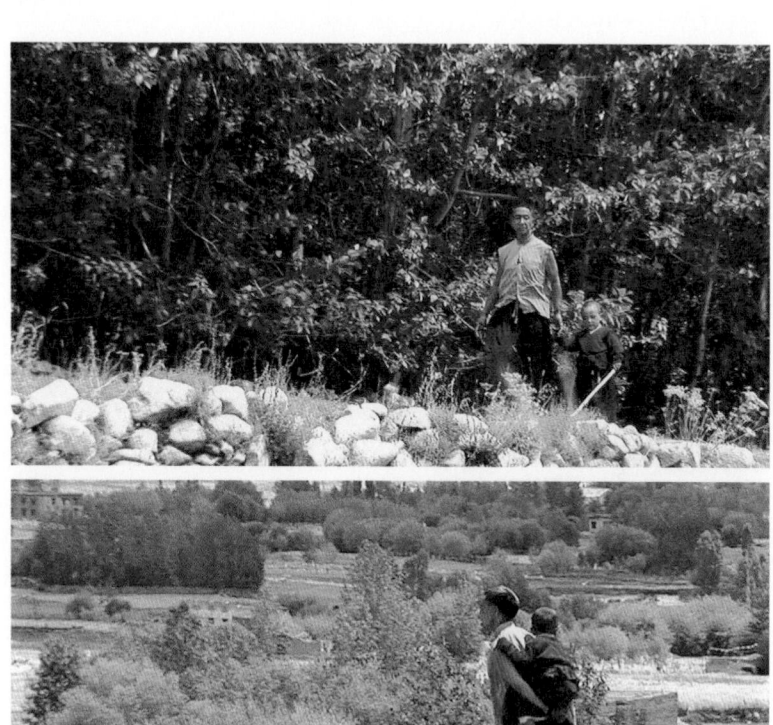

若有來生

安杜的語言表達越來越多樣，甚至有時很難理解。

「我前世生活在西藏的康區，那個地方的景象如今在我腦中依然栩栩如生。那是康區一個名叫卡瓦的地方，那裡有一個很大的湖，是個美麗的村莊。」

不僅如此，安杜還詳細描述了自己用過的銀杯的模樣，並親筆畫出來。

他說曾經有五十多名弟子接受自己的教誨，還描述了每一季節由其他地方前來找他的僧侶，在他指導下參禪、修行的情形。

烏金不得不承認，安杜不是個平凡的孩子。於是他找來了拉達克最有名的僧侶阿卓仁波切。

要獲得公認為仁波切，必須通過藏傳佛教的認證。最常見的，就是得道高僧在圓寂之前，只要留下對未來轉世的暗示，他的弟子們就會立刻準備尋找轉世者，例如尋找高僧暗指的轉世場所，或是有弟子或其他僧侶夢

到高僧轉世重生。

找到轉世的孩子後，在他大概四、五歲，能正確表達自己的意思時，讓他找出高僧的物品，或是說出前世的記憶，以此進行測試。

但是就安杜來說，雖然他對前世的記憶如此清晰，即使他能詳述當時的物品或場所，但由自己說是從西藏來的仁波切，依然很難讓人信服。

今日的西藏，中國政府鎮壓藏傳佛教，並且以武力牢牢控制著邊境。

就連曾是那個國度的精神領袖達賴喇嘛，在一九五九年中國全面支配西藏之後，也只能流亡海外。

這意味著康區昔日高僧的弟子無法前來，直接確認安杜是否為真正的仁波切，如此一來，不管安杜再怎麼說自己是真正的仁波切，都無法得到正式的認證。

雖然並不常見，但還是有其他證明仁波切的方法。像安杜那樣與前世

若有來生

所在的寺院失去聯繫、前世弟子們無法得知消息的特殊情況下，他可以經由西藏以外的佛教寺院權威高僧得到認證。因此，烏金聽從阿卓仁波切的建議，前往位於印度東部的錫金（Sikkim）。

錫金的東邊與不丹接壤，西邊是尼泊爾，南邊則鄰近西孟加拉邦，北邊傍著西藏，境內大約有三分之二的地區為喜馬拉雅山脈的萬年積雪覆蓋，位於印度大陸的東北角，以前曾經是一個獨立王國，一九七五年被併入印度。

來到錫金的佛教寺院，烏金向當地高僧一件一件說明安杜一直以來展現的特別行徑，以及一般人無法理解、難以苟同的言語。結束後，高僧凝視著烏金拿出來的安杜照片，隨即斂衽正容，說：

「這位是仁波切沒錯，他前世的確是一位高僧。」

一年之後，安杜六歲，終於因為獲得仁波切的認證，舉行了陞座典禮。

二〇一〇年八月，安杜圍著繡了許多五彩圖騰的哈達，正式成為大家的老師，也是整個藏傳佛教區域最高貴的人物之一，受到隆重的對待。

現在安杜和烏金所在的這個寺院，住持是受到眾人景仰的阿卓仁波切，也跟安杜一樣前世是西藏的高僧，有著濃密的鬍鬚，長髮束在腦後，模樣別具一格，且光是魁梧的身材，就足以讓信徒信賴。這一天，阿卓仁波切向信徒們介紹了安杜：

「這位前世是西藏偉大、優秀的高僧，是與我前世在一起修行了很久的同伴。我們因為前世的因緣，今生得以在拉達克再度相遇。」

一個才不過六歲的童僧，一轉眼成了仁波切，為安杜戴上仁波切之冠的烏金，內心滿是激動。再加上不斷為安杜前來的各地信徒，他們對烏金也一樣敬重有禮，更是讓他有說不出的感動。

從來沒有誕生過仁波切的薩迪村，村民們心中的喜悅不言而喻。他們

若有來生

認為仁波切的誕生，是對整個村子的祝福，所以一天中總有數十人湧進寺院見安杜，恭敬地低下頭。

安杜的前世高僧名為「Dzogchen tangerine-meton Wangbo」，安杜懷有他為了重生獻身，並以重生之軀繼續志業的強烈意志。只是安杜年紀還太小，無法承擔這樣的任務，從現在開始的扶持必須完全由烏金負責。

如此一來，安杜就不再是烏金接受醫生訓練的弟子，反而成了必須珍惜的師尊。師徒關係顛倒，形成奇特的命運。

成為仁波切之後，安杜每天要做的事完全不一樣了。信徒們為表達尊敬仁波切敬獻的白色哈達，在祭壇前堆得跟小山一樣，在安杜小小的脖子上也圍了一大圈。；看著安杜比任何人迅速學會佛教禮法，僧侶們都認為那是因為前世習慣所致，同時不得不讚嘆仁波切果然與眾不同。

每當安杜走進寺院裡，大家都會不約而同一起彎下腰行禮致敬。拉達

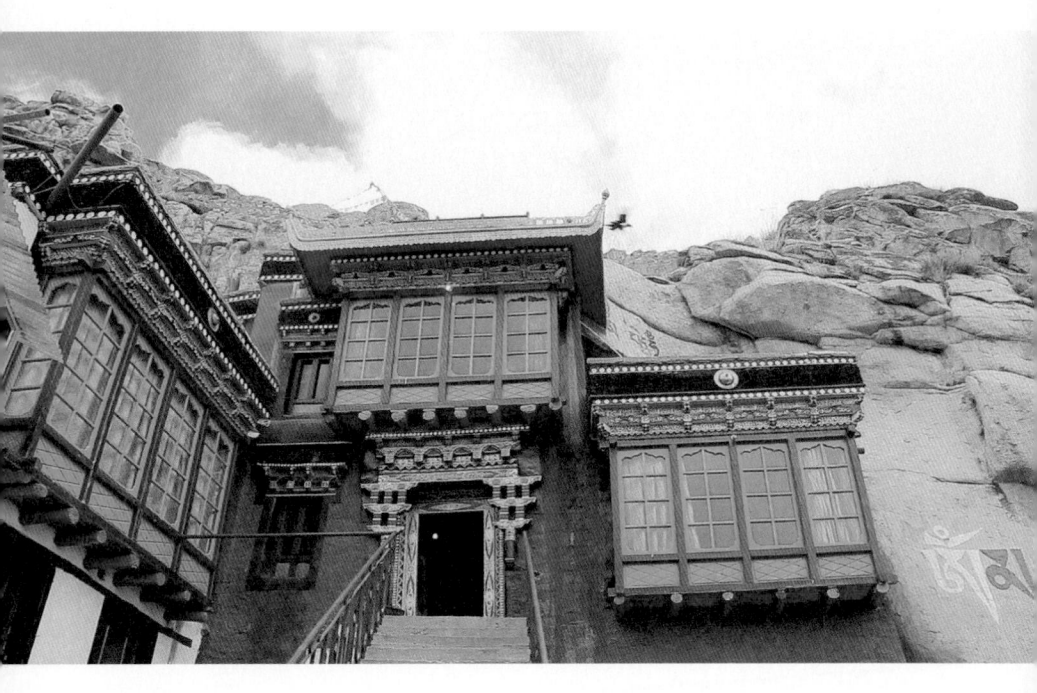

若有來生

克的人可不隨意向別人低頭，只有在像仁波切這樣靈力超強的人面前，他們才甘願俯首稱臣，更相信仁波切的手指會傳遞神的恩寵，所以一一鄭重地低下頭，讓安杜的小手碰觸他們的頭。

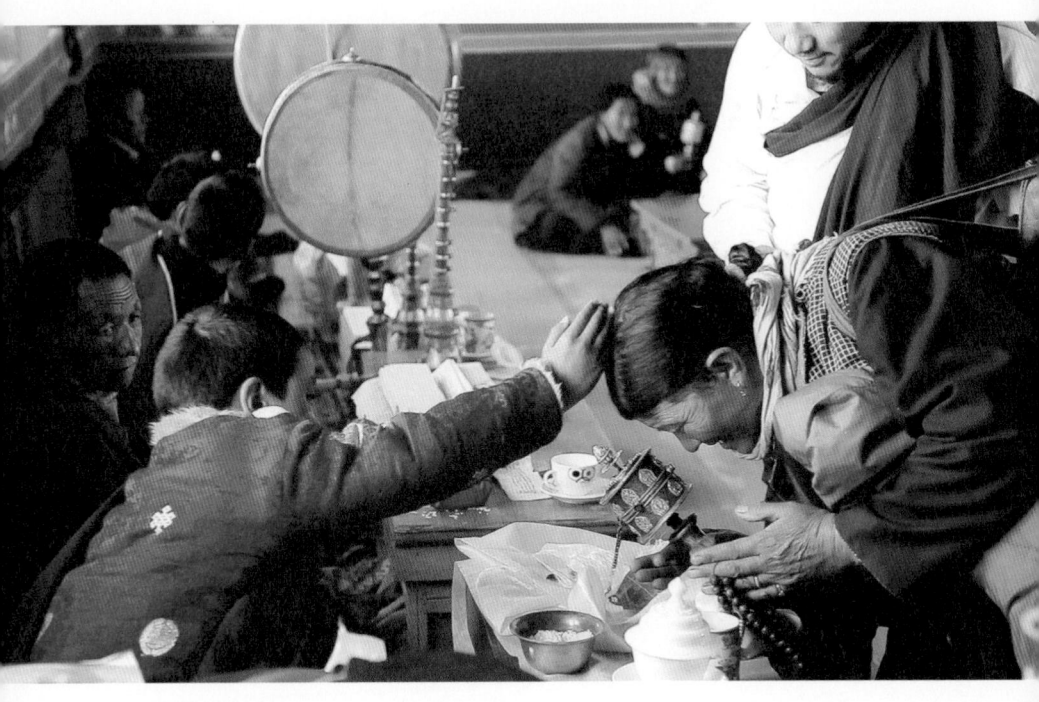

若有來生

3

等待不會到來的消息

三年後，二○一三年，九歲的安杜依然是受到眾人尊敬的仁波切，而且比起以前更自然的與信徒們互動。比安杜坐在高一階位置的阿卓仁波切，看著安靜坐著的安杜，也看著人們微笑溫暖的凝視著安杜。

一切是那麼的平和。安杜也已全然接受自己是帶著仁波切命運出生的，逐漸適應了一切傳統和習俗。

但是，有關安杜的問題並非僅僅如此而已。由於一間寺院只能侍奉一名仁波切，安杜與阿卓仁波切一起住在同一個寺院內，顯然不是長久之計。

安杜一直在等他前世的弟子，從西藏前來接他回去，但遲遲沒有消息。

明明已經把轉世的消息傳了出去，卻完全沒人來找他。只需有一個弟子來，他隨時都可以動身。

修行的寺院非自己所有，難免會不方便，加上前世弟子遲遲未來的不

安，層層疊疊，現實的重量逐漸壓垮了安杜。望著一整個冬天的積雪，安杜的眼睛裡籠罩著陰影。不管等再久，春天終歸還是會到來，但西藏那邊卻遲遲沒有任何消息，安杜不免擔心，這樣下去，萬一一直沒有人來接我，該怎麼辦？

安杜詳細地畫下夢中前世所住的寺院。山坡上好幾排建築物，大大的旗幟飄揚在巍然聳立的佛塔之間，莊嚴的守護著如小城堡一般的寺院。

現實裡，安杜從來就沒去過那個地方，但那裡的確是他前世住過的地方，也是今生必須回去的地方。安杜在繪畫這些的時候最感到幸福。不只畫，他還利用塑膠盒子、石頭，加上泥土拼湊起來，建了一座小小的寺院模型。

寒冷的天氣裡在外做寺院模型，安杜被凍得面紅耳赤，雙手滿是泥土，在烏金眼裡，這種執著就像是要向自己證明，在西藏真的有自己的寺院存

在。安杜對烏金說：

「有時候，我在夢裡可以清楚看見我在西藏康區的寺院和我的弟子們。」

對著一邊說一邊苦笑的安杜，烏金只能這樣回應：

「您很厲害，用一雙小手卻能建造出這麼好的寺院！」

安杜把手洗乾淨後，說：

「等將來長大，我會蓋一座非常大的寺院，我要跟老師住在一起。」

然而，最近烏金看著安杜的眼神也變得越來越憂愁了。對仁波切而言，寺院就是故鄉，等同父母的存在，人們離開了故鄉就會思念，仁波切也會想念前世住過的寺院，基於仁波切和寺院具不可分離的重要性，烏金的苦惱越來越深。

沒有寺院的仁波切，就像沒有父母、沒有故鄉的孤兒一樣，只能繼續過著孤獨而艱難的日子，西藏那邊遲遲沒有消息，不知從什麼時候起，烏

若有來生

金只要一想到安杜將來可能會像無家可歸的流浪漢，內心就充滿了恐懼。

帶著安杜前往他在西藏的寺院，那會是最好的安排。但從拉達克薩迪村，前往西藏康區，可是比地球到月球的距離還遠。更何況中國當局徹底封鎖了道路，到達那裡的可能性在烏金有生之年應該微乎其微。

在中國占領西藏之前，西藏與拉達克兩地原本早就跨越了喜馬拉雅山，交流十分活躍，許多西藏人從很久以前開始，就曾居住過拉達克。然而這一切都已往事，今日的康區，據說為了防止各地僧侶前來聚集修行，中國當局毫不留情地進行種種控制和鎮壓。

這也意味著即使那裡的僧侶得知曾是師尊的 Dzogchen tangerine-meton Wangbo 在拉達克地區轉世的消息，也很難前來找他。烏金不得不嘆息，因為安杜要翻越的山，可能比喜馬拉雅山還要險峻。

然而，有一天真來了一位自稱是西藏僧侶的人，安杜親自接見他。

他說：

「我雖然不是 Dzogchen tangerine-meton Wangbo 的直系弟子，但總想知道法力高超的他圓寂後，到底會在哪裡轉世。現在總算知道了，我這就把消息帶回去西藏那個地方的寺院，讓大家知道。」

從此，每當夜幕低垂，烏金和安杜就會呆呆站在田野上，引頸企盼著從西藏過來的弟子們。

就像天上的星星繞著軌道循環一樣，人的靈魂也會轉動、轉世，這樣的想法在某些人看來或許無稽，然而藏傳佛教中，轉世重生乃為了繼承志業的迫切願望，是互古以來流傳的法則，再自然不過了。

安杜自幼年開始，就不時直接展現自己是高僧轉世的身分，因此他的家人、鄰居都毫不懷疑他的確就是仁波切，對這件事給予祝福，而安杜對於與生俱來的命運也沒有拒絕或覺得不自在，小小年紀，無論走到哪裡，大家都會理所當然地讓他坐在高高的椅子上，向他低頭。沒有人懷疑他不

若有來生

若有來生

是仁波切，或許安杜自己也這麼認為：

「我是仁波切，雖然沒有寺院，現在感到有些不安，但總有一天，我也會擁有一座寺院，成為一個堂堂正正的仁波切……」

即使在那個時候，安杜面對現實仍可以充分承受，彷彿一切理當如此。

二〇一四年秋天，安杜已經十歲了。拉達克的秋天，與漫長的冬季相比，非常短暫，不過牛和鳥仍把握著秋日時光，悠閒地啃著滿地的草和野花。喜馬拉雅山上萬年的積雪融化流下成江河，比任何時候都豐沛，薩迪村秋收正酣。

四肢都已經長長許多的安杜，現在到了可以照顧自己的年紀了。洗完臉的安杜一邊用力伸懶腰，一邊習慣性地把視線投向村口。那位來自西藏的僧侶已經離開半年多了，卻沒有任何進一步的消息。

是不是哪裡出錯了？有人告訴等待的安杜，中國當局如何封鎖西藏、

對佛教寺院如何鎮壓，但這些對安杜來說都難以理解。

有一天，安杜和烏金並排坐在寺院前，近來，這樣的日子越來越多。

為時不久的秋季，如果能出現難得的陽光更好。儘管高原陽光總是很刺眼，讓人眼睛幾乎都睜不開，但他們顯然並不在意。

「太陽對我們來說，是非常值得感恩的存在，不僅僅人，每個生命都從太陽得到無限的恩惠，必須時時牢記在心。」

烏金打算開始教安杜在藏傳佛教儀式中，非常重要的樂器——「筒欽[4]」的吹奏方法。烏金把兩個筒欽靠在石牆上，安杜充滿好奇。

「這要怎麼吹奏？」

4 筒欽又稱「莽筒」、「銅冬」、「銅洞」、「大銅角」等。藏族、蒙古族吹奏樂器。

「把嘴巴湊上去像『噗』這樣，吹久一點，聲音就會從下面出來。」

金吹出的氣息在空氣中迴盪，接著響徹雲霄，安杜連聲讚嘆，吵著也要試一試。

詳細說明如何吹奏之後，烏金接著示範了一遍，莊重的中低音隨著烏

照著烏金的方法，安杜將嘴湊到吹口上，兩頰鼓得圓圓的，就像吹氣球一樣。同樣吹氣，但剛才老師可以發出深沉的低鳴，安杜卻止不住地流鼻涕，一逕吹出虛風。

安杜的氣不夠長，不像烏金那樣可以持續很久，短促的噗、噗、噗幾聲就斷了，好像放屁一樣，安杜咯咯地笑了，烏金忍不住也跟著笑出來。

「不是任何人一開始就能輕易做得到，這種時候就要不停地練習，這樣肚子才會有力氣，久了自然懂得好好調節呼吸了，吹出的聲音就可以又長又好聽。」烏金接著又補充說。

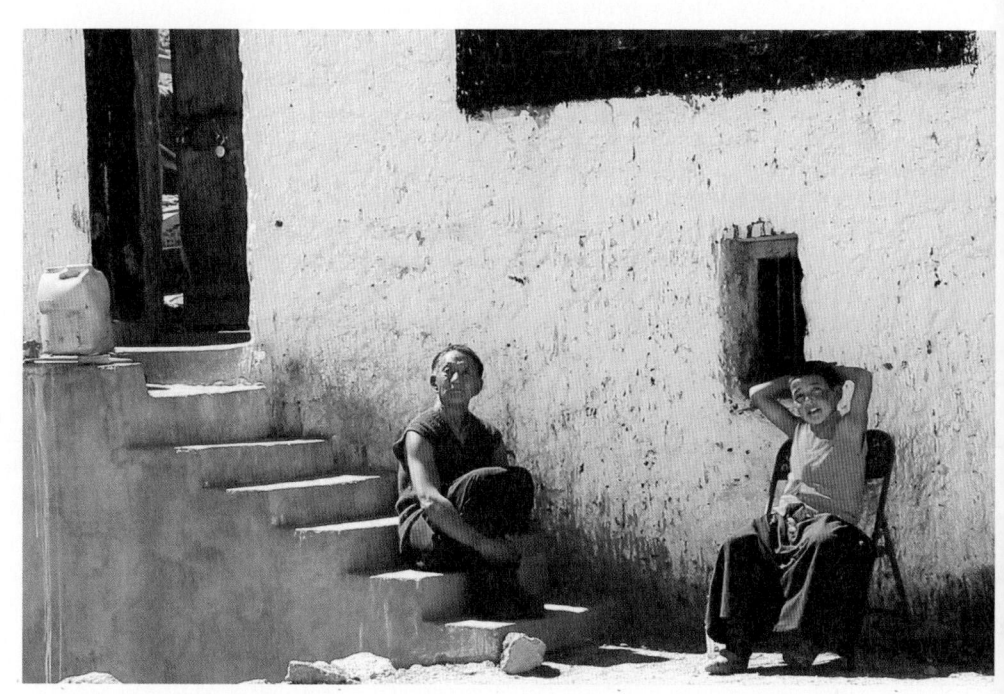

若有來生

佛寺中吹筒欽的理由，是因為他們相信，所有生命在吹奏的那瞬間都會被喚醒，一起聚集在佛祖的靈氣下；身在遠方的僧侶，聽到筒欽的聲音後，也會趕到寺院裡來，因此舉凡祈禱儀式之前，一定會先吹奏筒欽，可以說是必要的步驟。

安杜止住了笑，非常虔誠真摯地再次吹奏筒欽，雖然他現在肚子還沒什麼力氣，加上對這個樂器也還很生疏，但安杜想像著有朝一日，要在自己的寺院裡，親自吹奏筒欽以召喚僧侶和信徒，於是益加努力的嘗試著。

他用盡全身的力氣吹奏，接著瞥了一眼老師，想確認自己是否做得合宜。

「您做得很好，像這樣用心練習的話，總有一天可以吹得很棒的。」

老師的稱讚讓安杜露出害羞的表情，從那天起，只要有時間，安杜和烏金就會在寺院前並排站著，朝向遙遠的西藏康區吹筒欽，希望康區有人可以聽到安杜吹奏的筒欽聲音，然後一步步地跑過來。

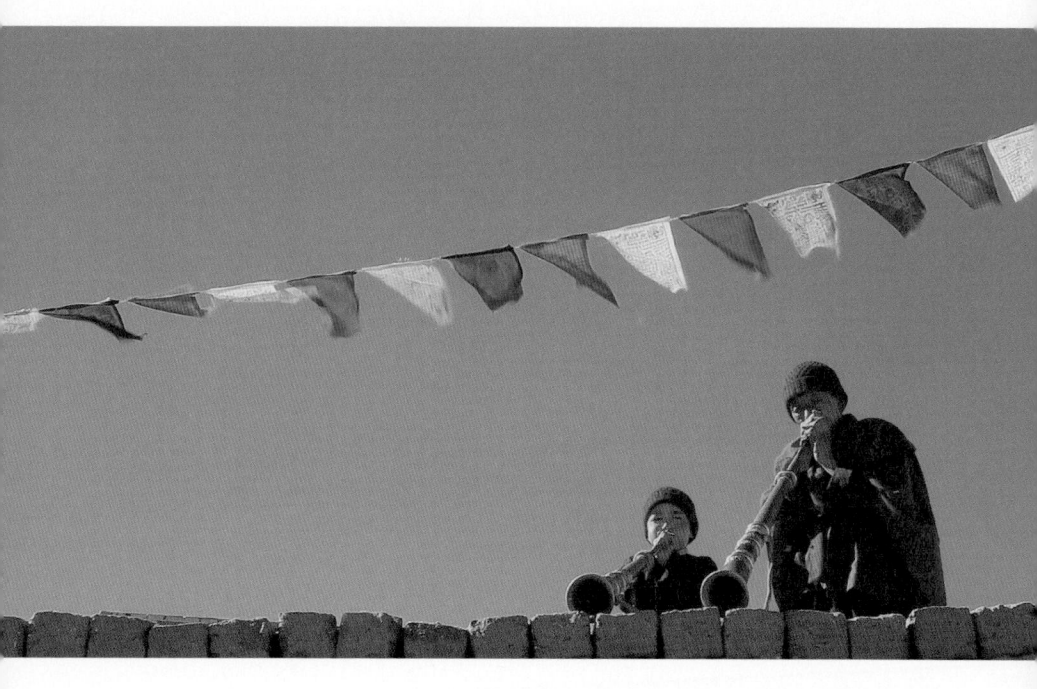

若有來生

如果有一天可以回到康區……，

如果有一天安杜可以親自在拉達克建造寺院……

希望安杜仁波切吹奏筒欽召集弟子的日子可以早日到來……

安杜懇切的祈禱隨著筒欽的聲音飛上拉達克無邊無際的藍天。

彷彿回應他們懇切的希望，年幼弟子和老師父的頭頂上，五彩繽紛的風馬旗在風中呼呼飄揚。即使喘不過氣，聲音總是斷斷續續，小小的兩頰鼓脹得彷彿要炸開一般，安杜還是用盡全力吹奏。如果願望能越過那座高山，該有多好？烏金低頭看著安杜的臉，抬起布滿皺紋的手背，偷偷抹去不知不覺溼潤的眼角。

懸崖下這座紅色外牆突出的寺院裡正舉辦法會，也是安杜和烏金在這裡參加的最後一次法會。沒有人招呼，像被巨石壓著，在悲壯悒悒的氛圍中，安杜的眼光無處可去，只能在空中徘徊。

之前與阿卓仁波切一起主持法會，總是挺直腰板、坐得堂堂正正，這回安杜不自覺地蜷縮著身體，帶著害怕的神情觀察四周。他知道事情的發展並不順利。

宣告法會開始的鼓聲、鑼聲和鈴聲，彷彿是僧侶們的吶喊，如今，這些已經都不再是歡迎安杜了。坐在一旁的烏金，也一臉憂愁的凝視著天空，說不出的黯淡。

不久之前，烏金接到寺院的通知，說安杜仁波切不能繼續留在這個地方了。身為仁波切，必須具備兩項要件，一是和前世的記憶一起證明自己的身體還活著，另一個是一定要有屬於自己的寺院。這與安杜主張自己前世存在於西藏，實際上卻一直沒有任何聯繫有很大關係。

安杜現在所依附的寺院，已經有一個阿卓仁波切了，就如同天上不可能同時存在兩個太陽一樣，一個寺院內也只能有一個仁波切，這是藏傳佛

教長久以來不成文的慣例。

這項原則凸顯了仁波切的存在，本身就代表了寺院的名譽，也是寺院權力的象徵。如果一個寺院有兩個仁波切，稍有不慎就會埋下權力鬥爭的危機，引發嚴重的問題，因此沒得選擇，必須讓安杜離開。

安杜最終被驅逐了，最後的法會也結束了。安杜牽著烏金的手離開寺院，雖然臉上有著悲傷，但他並沒有哭，決定很無情，卻必須接受。

曾幾何時，為了得到安杜祝福蜂擁而至的人們，現在都只站在遠遠的地方觀望，雖然也有人默默地合掌表達敬意，但始終沒有一個人靠近。

安杜終於意識到自己陷入了什麼樣的境地，一副頹喪的樣子。烏金搖搖晃晃走在一旁，不時看著他，這孩子當初被認定為仁波切時的茫然、恐懼，顯然又再次蔓延心頭了。

是不是因為我沒有好好侍奉安杜仁波切，才會發生這種事？漫步在荒涼的拉達克大地，烏金感到無比沉重，如果這裡就是西藏該有多好！可以

馬上動身去康區.；如果康區就在附近該有多好如！果中國政府沒有封鎖道路，弟子們就可以立刻趕過來，那該有多好！

一離開寺院，原本對仁波切的支援也同時中斷了，對烏金來說，眼前最迫切、最重要的問題，就是接下來要如何養育和教育安杜。

年僅十歲的安杜，原本是仁波切，現在卻被認為不是仁波切，是個奇怪的存在。需要悉心照顧和教導，一個仁波切才能成長茁壯，受到眾人尊敬，而現在能承擔這件事的人只有烏金了。烏金整理好心情，如同過去一樣，就算全世界所有人都不理會，我也必須守護在安杜身邊，他這樣一而再再而三地下定決心。

他決定離開住了一輩子的寺院，只為安杜仁波切一個人奉獻。家族世代相傳的醫生也不做了，即使只剩下蒼老、寒酸，但作為一個僧侶，好好侍奉仁波切比什麼都珍貴、重要。

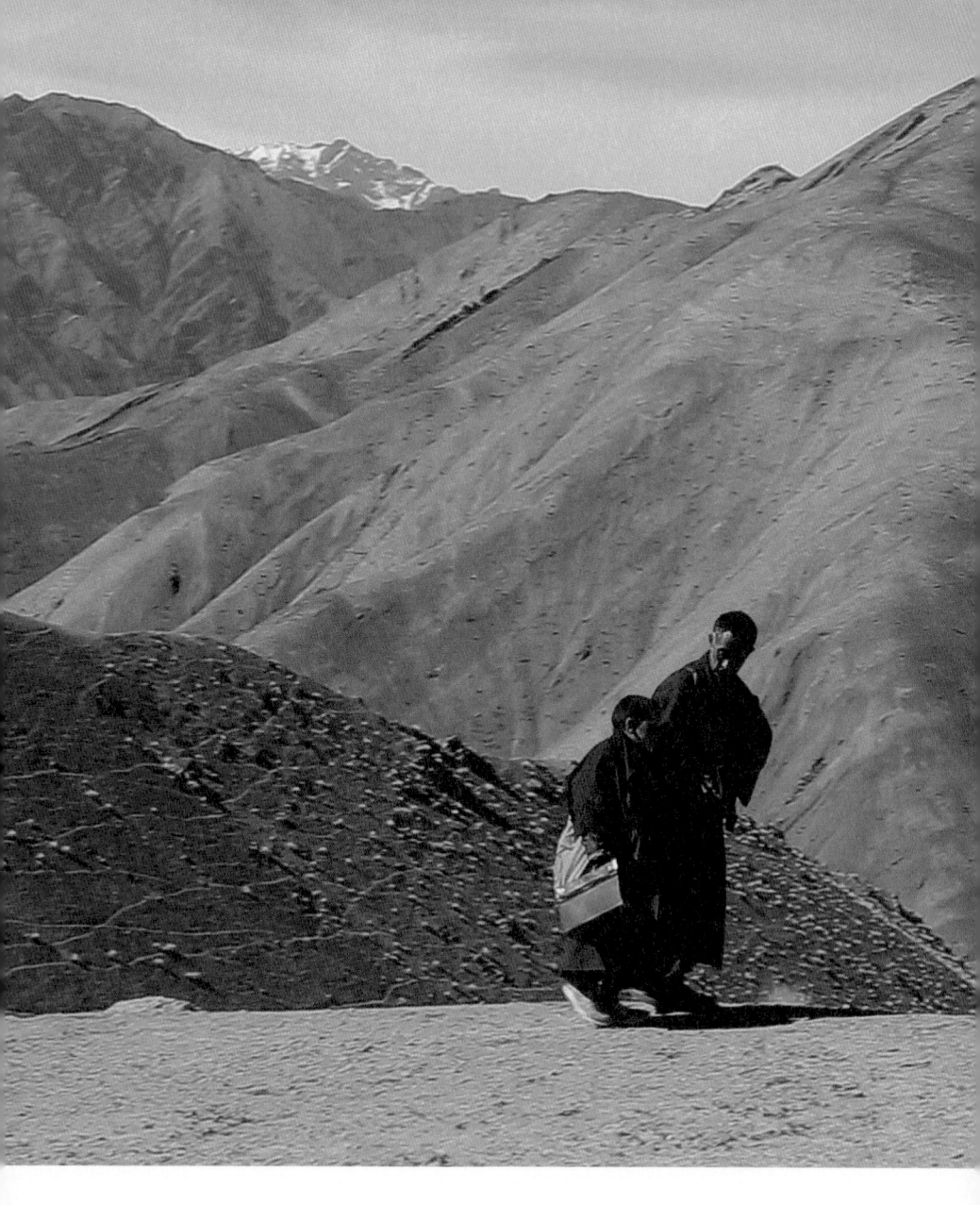

若有來生

我是誰

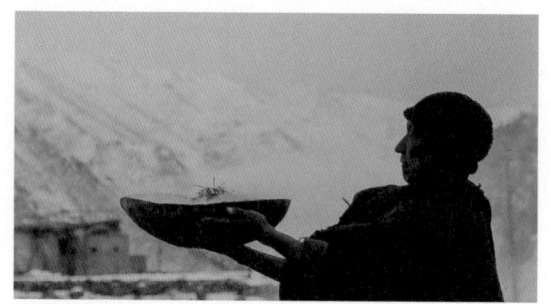

烏金一早起床，就會把凌晨打來的水加熱，幫安杜把臉、手洗乾淨，洗好之後，為了防止安杜的臉被冷冽的寒風刮傷，還會用油仔細塗在他臉上，從人中到耳垂，沒有一個地方忽略，烏金的手讓安杜覺得害羞，卻又很喜歡，總是兩眼緊閉咯咯地笑。

在安杜吃泡麵當作早餐的同時，烏金會仔細檢查還有沒有缺少什麼。

照顧仁波切這件事，不只是單純將他洗乾淨、穿好衣服、餵飽而已，身為仁波切的孩子，對於外在環境通常很敏感，不能與一般人共同使用碗盤，食物和飲水也要另外處理，必須一直保持整潔，這些事要小小年紀的安杜自己打理有點困難。

記得安杜六歲獲得仁波切認證當時，周邊環境稍稍一有髒亂，或者單單只是穿白色衣服，都會舌頭發黑、全身發燒得滾燙，讓烏金非常驚慌。

這些發生在仁波切身上的事情，醫學上並無法解釋說明，但即使年紀小的仁波切也無一例外。

比起同齡孩子，具有仁波切身分的孩子雖然天生就特別聰明又有靈性，但也有因為無法戰勝命運而夭折的例子，甚至即便克服萬難繼續成長，後來卻罹患了精神疾病，成為廢人，讓周圍的人無比惋惜。

沒好好照顧仁波切，很可能造成無可挽回的遺憾，烏金深知這個道理，卻還是義無反顧的選擇這條路，或許是接受佛祖所安排的緣分吧！

「今天學校不曉得會不會停課，要是到了學校發現門沒開怎麼辦⋯⋯」

安杜吃完早飯，說了個笑話，這中間烏金也沒有閒著，努力擦桌子和整理碗盤，忙著將安杜周圍環境清理乾淨。

「給我一些水，放一些水在包包裡，我馬上穿好衣服去學校。」

安杜依照顏色依序穿上僧袍，再讓烏金將扣子一個個仔細扣好。安杜

若有來生

最後背起包包，一切準備就緒，烏金急急忙忙找來他的鞋子，隨後一臉懊惱的回頭看了看安杜。忘記擦鞋了，烏金心裡一急，順手抓了塊布用力擦起安杜的鞋子。

「老師，放學時請來接我。」

安杜留下這句話，輕快地走了，烏金望著他的背影，默默地微笑。看到安杜那樣活潑開朗的樣子，烏金一方面覺得感恩，另一方面卻又十分不捨。一般來說，被判定為仁波切，身邊都會有三、四個人隨侍在側，但安杜只有一個老僧侶跟著，這樣的現實，和西藏那邊完全沒有任何消息一樣令人心痛。

一直到看不見安杜的身影了，守在門外的烏金忽然想起，不久前洗好晾曬著的安杜的毛外套。天氣漸漸變冷了，為了不讓安杜凍著，這之前，烏金就預先準備厚厚的保暖衣物。嚴冬的拉達克，連洗衣服對烏金這樣的老僧侶都是個大問題。手在冰冷的水中實在太凍了，每次擰衣服，臉都會

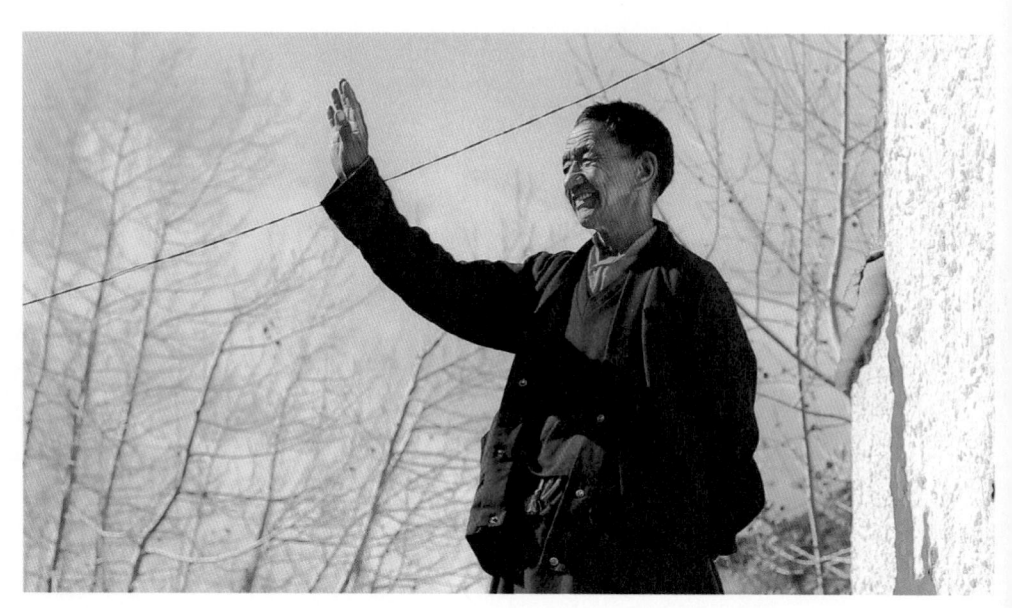

若有來生

不自覺地皺成一團。但這樣的事叫烏金安心。他把外套收進來掛在暖爐旁，這樣會更暖和。

烏金接著劈柴，乾癟卻堅硬的木頭，想用斧頭一口氣劈開並非易事，特別是對年邁的烏金來說，屢屢受挫。他轉而挑了看起來似乎比較脆弱的枝幹，用上全身力量踩下去，想把它弄斷，不料重心不穩，一個踉蹌自己往後倒了過去。

烏金跌得狼狽，好不容易才站起來。他深切感受到自己老了，再過幾年就七十歲了，光是劈個柴都要中途停下來休息好幾次、氣喘吁吁才能完成，憑著這副衰老的身體，還能好好照顧才十歲的仁波切到什麼時候呢？

世事難料，萬一安杜長大之前，自己卻生了病不幸離世的話，那可更是大問題了。所以烏金總是祈禱，希望自己能繼續健康地活著……在安杜長成優秀的仁波切，可以幫助更多人之前……

那天下午，雖然下著雪，烏金還是出門了，白雪落在他的帽子和僧袍

上，但安杜的毛外套一直被他揣在懷裡好好的。學校下午四點放學，時間還很充裕，烏金慢慢地走在積雪的路上。

「老師！」

安杜從學校跑出來大聲叫著烏金。

「一定很冷吧？快點把外套穿上。」

烏金趕緊幫安杜穿上溫暖的毛外套，接著又擔心他手會冷，立刻用自己厚厚的手掌緊緊握著安杜的雙手，而安杜則只管告訴烏金這天在學校裡發生的事。

「發了新的教科書嗎？」

「今天發了新書，好開心喔！」

看輕輕拍拍書包的安杜一臉幸福的模樣，烏金也開心的笑了，兩人就這樣並排一起走著。這是烏金覺得最幸福的時刻，雖然照顧仁波切這件事本身就是一種幸福，但這樣攬著安杜小小的肩膀，踩著輕快腳步，彷彿能走到世界的盡頭一樣，心裡覺得很溫暖。烏金時常這樣告訴人們⋯

「照顧仁波切，為我帶來力量和希望。可以近身照顧一位受到尊敬的人，實在讓我心中充滿感恩。」

冬天來到喜馬拉雅山的腳下，漫天漫地的白雪和刺骨寒風令人發愁，但能夠盡情打雪仗，安杜非常興奮。

寺院外的積雪，讓老師和弟子經常用來打雪仗。只見安杜急得眼睛發直，常常連雪球都來不及捏實，就一把抓起往烏金身上丟，烏金則會彎下身子抵擋攻擊，老師滑稽的樣子，逗得弟子呵呵笑個不停。

這兩人打雪仗大致是這樣的光景。

一開始安杜對老師的攻擊感到害怕，會躲得遠遠的，到了後來，好勝心強的安杜豁出去了，也用力將雪球丟向老師。但是安杜沒有手套，只能徒手捏雪球，又因為太心急，根本沒捏好就丟出去，以至於大部分的雪球一離手就在空中散開了。

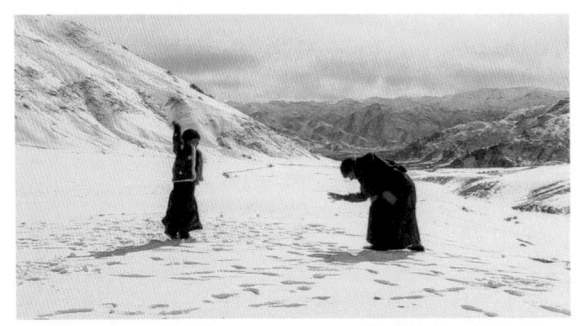

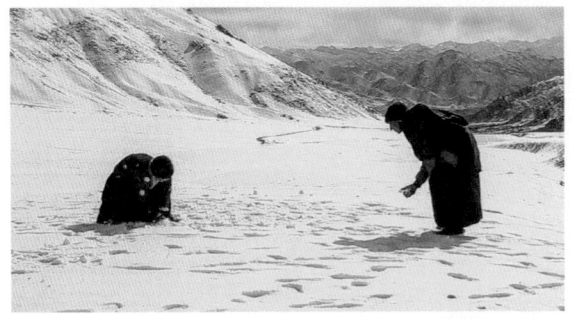

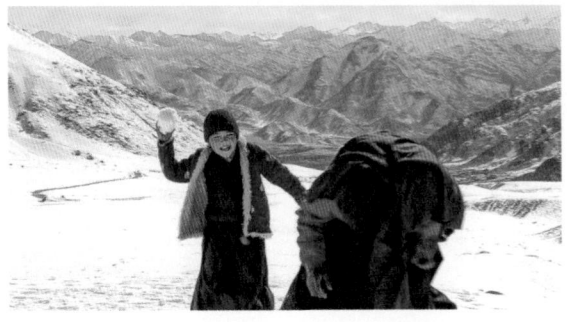

若有來生

烏金把一切看在眼裡，於是他把雪球團團捏實，假裝用力投出去，實際上是輕輕扔給安杜，而不知情的安杜一把接住老師丟過來的雪球，又立刻扔了回去，老師更故意讓自己被球打中……重要的是，唯有這時候，老師和弟子的臉上都看不到一絲憂慮。

傳統藏傳佛教的師生關係非常嚴謹，但他們兩人卻親密得猶如父子一般，完全沒有隔閡。烏金只會假裝兇狠地瞪著安杜，好像尋仇似的上前，安杜則立刻慌慌張張轉身就逃，一老一少你追我趕，奔跑在這一片看似踩不到邊際的雪地上。

烏金帶著安杜到拉達克地區各個寺院一間一間拜訪，年幼的安杜仁波切，需要學習的東西太多了，烏金不得不感嘆自己的無法勝任，怨嘆自己的不足。

事實上，烏金以前在寺院行醫的同時，也一邊負責童僧的教育工作，對於藏傳佛教的知識和經驗非常豐富，只是教育童僧和教育仁波切畢竟有

著天壤之別。

烏金誠摯地希望安杜可以在更好的環境中，遇見更優秀的老師學習修行，尋訪了很久，聽說有一間寺院的仁波切前往其他國家修行，這麼一來，在他回來之前，安杜應該可以暫時依附那間寺院吧？

烏金決定帶著安杜前往，名義上只是去參加法會，心底卻有一股莫名的期待，也許有緣分就真能看到一線曙光。

路上，他們偶遇一位蓄著白鬍鬚的僧侶，與他短暫交談了一會兒。一旁有其他僧侶認出了安杜，脫下帽子恭敬地向他行禮：「很抱歉，差點沒認出是仁波切。」

經他這麼一說，正跟烏金對話的白鬍子僧侶立即彎下腰來，仔仔細細觀察了安杜，然後也領首、雙手合十表示敬意。

「我這老頭原以為只是童僧，沒認出是仁波切，真是對不起。」

對於這樣無微不至的尊崇，安杜不由得害羞了起來，緊緊抓著烏金的

手。看到安杜正在健康的成長，大家都表示欣慰，連連說著祝福的話。白鬍子僧侶向烏金問道：

「照顧仁波切很辛苦吧？」

烏金微微一笑，低聲地說：

「是，是很辛苦，早上要很早起來侍奉梳洗、穿衣、準備用餐，要做的事很多。」

「什麼？還要侍奉穿衣？」

白鬍子僧侶嚇了一跳，烏金望了一眼安杜，笑了出來。白鬍子僧侶的反應，讓安杜在一旁不知所措，只好躲到烏金的懷裡。

「但仁波切現在已經長大許多了。」

安杜和烏金在一起至今已經五年了，從一個五歲還不時掛著鼻涕的毛小子，到現在十歲的少年，五年來的成長一目了然。

但隨著安杜年齡增長，也意味著他以仁波切身分堂堂正正活動的時候

越來越靠近了，雖然是好事，另一方面則伴隨著憂慮。過去關於寺院的問題不需考慮太多，現在連安杜自己都開始在意了。

與老僧侶們分開之後，安杜和烏金又走了約一個小時，到了寺院，僧侶們聽到仁波切蒞臨，都快步跑了出來。童僧們在安杜面前列隊，合掌行禮接受祝福。個頭比安杜高很多的僧侶，也帶著敬意的眼神注視著小小仁波切，安杜對這種場面並不陌生，泰然自若的一一回應。

不久，法會開始了，安杜以仁波切身分，被請到法壇的最上位，包括童僧在內的所有僧侶，一起同聲誦經，隨後安杜接受奉茶款待，並參觀法會進行。

會後，安杜一行來到法壇外的寺院。陽光明媚照進偌大的庭院，精心的整理越發彰顯寺院的富饒。安杜羨慕地瀏覽了好一會兒，隨即又不由得沮喪的撥弄著念珠。

安杜今天特別強烈的感覺到，自己的處境儼然孤兒一樣，即使眼下坐在這些僧侶當中最高的位置，但也只是今天被許可的待遇。

在這個地方的仁波切會有多幸福？如果這裡是我的寺院該有多好？雖然這種話不曾直接對老師說，但沒有寺院這個事實一直都像錐子一樣，不時刺痛安杜的心。

法會結束後，童僧們各個回到小孩的原形，大玩捉迷藏遊戲，在寺院內跑來跑去。儘管身體皈依佛門，但小孩畢竟是小孩，一到了自由時間，便像小淘氣一樣追趕跑跳，玩得鬧哄哄。

安杜也在其中，遠遠看著安杜開心的面容和爽朗的笑聲，烏金的嘴角揚起欣慰的笑容。才一會兒工夫，安杜的僧袍散了，童僧們紛紛上前幫忙整理，他們也明白，安杜跟自己的身分就是不一樣。

但，寄居這裡的期待終究還是成了泡影。回程的路上，烏金問安杜：

「今天覺得怎麼樣？」

「跟年齡差不多的孩子見面，覺得有點害羞，有點尷尬。」

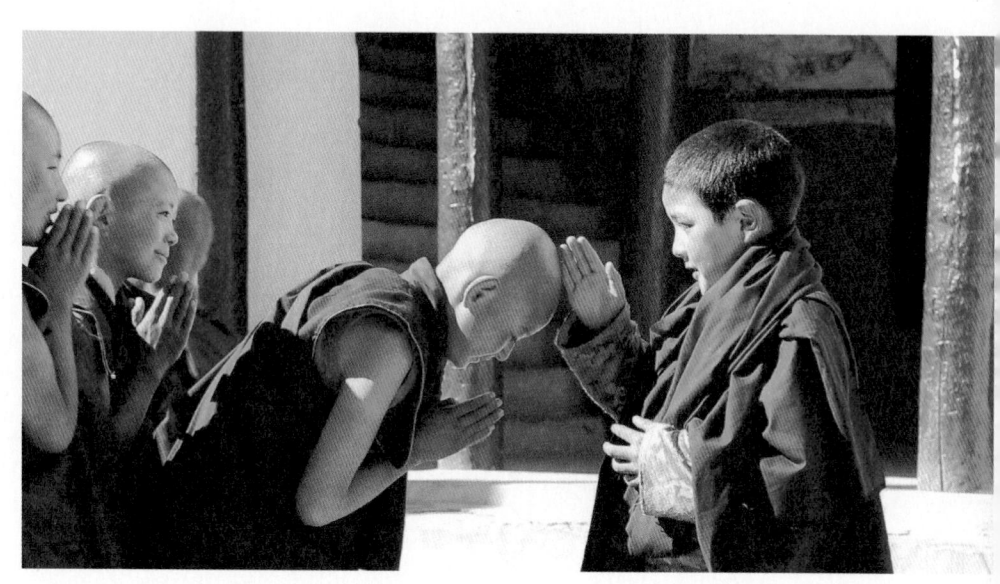

若有來生

「這樣就覺得害羞，那以後要如何面對眾人弘法呢？必須堂堂正正、大大方方與人們見面、跟朋友見面，互相打招呼，要那樣才行。」

「我知道了。」

來到一棵樹也沒有的荒涼山坡上，安杜突然想起什麼似的，抬頭看著老師問道：

「最近為什麼常常拜訪其他寺院呢？」

安杜或許是對老師的辛苦遠行感到不忍吧，所以才提出這樣的疑問。

近來，安杜越發顯得有氣無力，稍微勉強一點，就容易露出疲態，對老師只有歉意。安杜的疑問，烏金並沒有詳細回答。

「到其他寺院看看，可以學到很多東西，以後建立自己的寺院時，就可以當作很好的參考，所以才帶您去的。」

回到兩人住的小寺院，安杜和烏金開始研讀佛經。雖然帶著前世的記憶在今生重生，但並不意味著仁波切就能擁有上輩子積累的法力和學識，

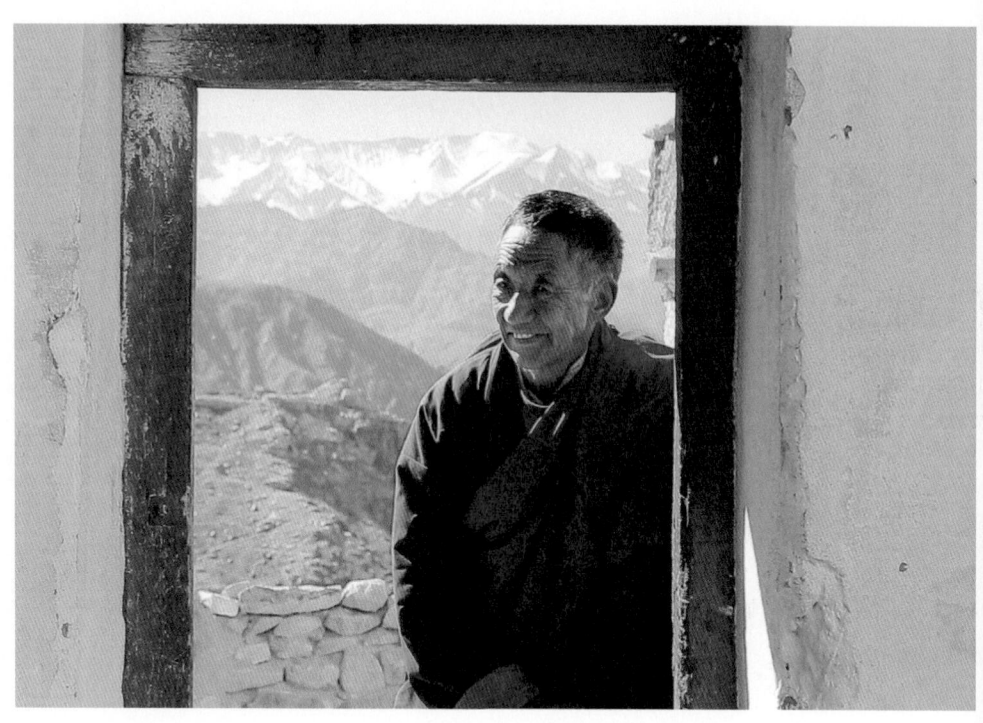

若有來生

一切都必須從頭學習。安杜照著老師的教授念誦佛經，從基礎開始逐一進階，過程相當不易。最困難的，是用藏文寫的佛經，對安杜來說，不論誦讀或理解都有障礙。

長方形的紙張集結而成的佛經，要像翻卡片一樣邊翻邊讀，在蠟燭忽明忽暗的光線下，安杜時常無法集中精神，注意力一被打亂，很快就感覺厭倦，接著不停扭動身子、頻打呵欠，有時甚至不小心打起瞌睡來，烏金自然立即嚴厲訓斥：

「集中精神！如果不能好好學習、好好理解的話，就無法成為一位優秀的仁波切。」

安杜趕緊點點頭，從散漫的姿勢坐正，烏金也會繼續催促：

「再念這個部分。」

學習一直持續到深夜，安杜完全累到不行，呵欠連連，加上小寺院裡冷，嘴巴不停哈出白氣。烏金點燃爐火，兩人靠近並排坐著暖手。

「照我這樣做。」

安杜照著烏金的指示伸出手背，同時細細觀察了老師的手，接著說⋯

「老師的手怎麼這麼黑，指甲應該有一年沒剪了吧？剪一下指甲吧！」

烏金聽了大笑出聲。像這樣在搖曳的燭光下，一起取暖、談天說地的片刻再好不過了，他們兩人說了好一會兒的話，安杜冷不防問道⋯

「大家都住在大寺院裡，為什麼我們要住在這樣狹小的地方呢？」

自從被趕出寺院之後，安杜常常懷有類似疑問。

「我沒有寺院、沒有佛塔、沒有僧侶，我們要到什麼時候才能建造一間體面的寺院？」

安杜的煩惱就是烏金的煩惱，每當聽到這樣的發問，烏金臉上立即籠罩一層宛如冬夜般深沉的黑暗，彷彿一個人被丟棄在廣闊的草原上。一想到安杜的未來，一切都看不到光。

假的仁波切

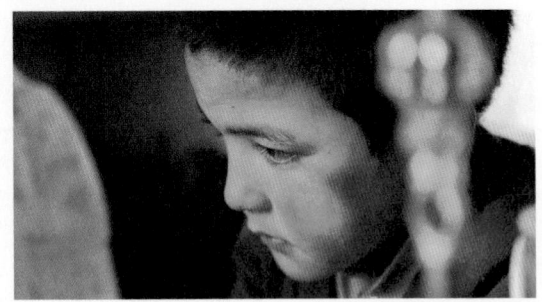

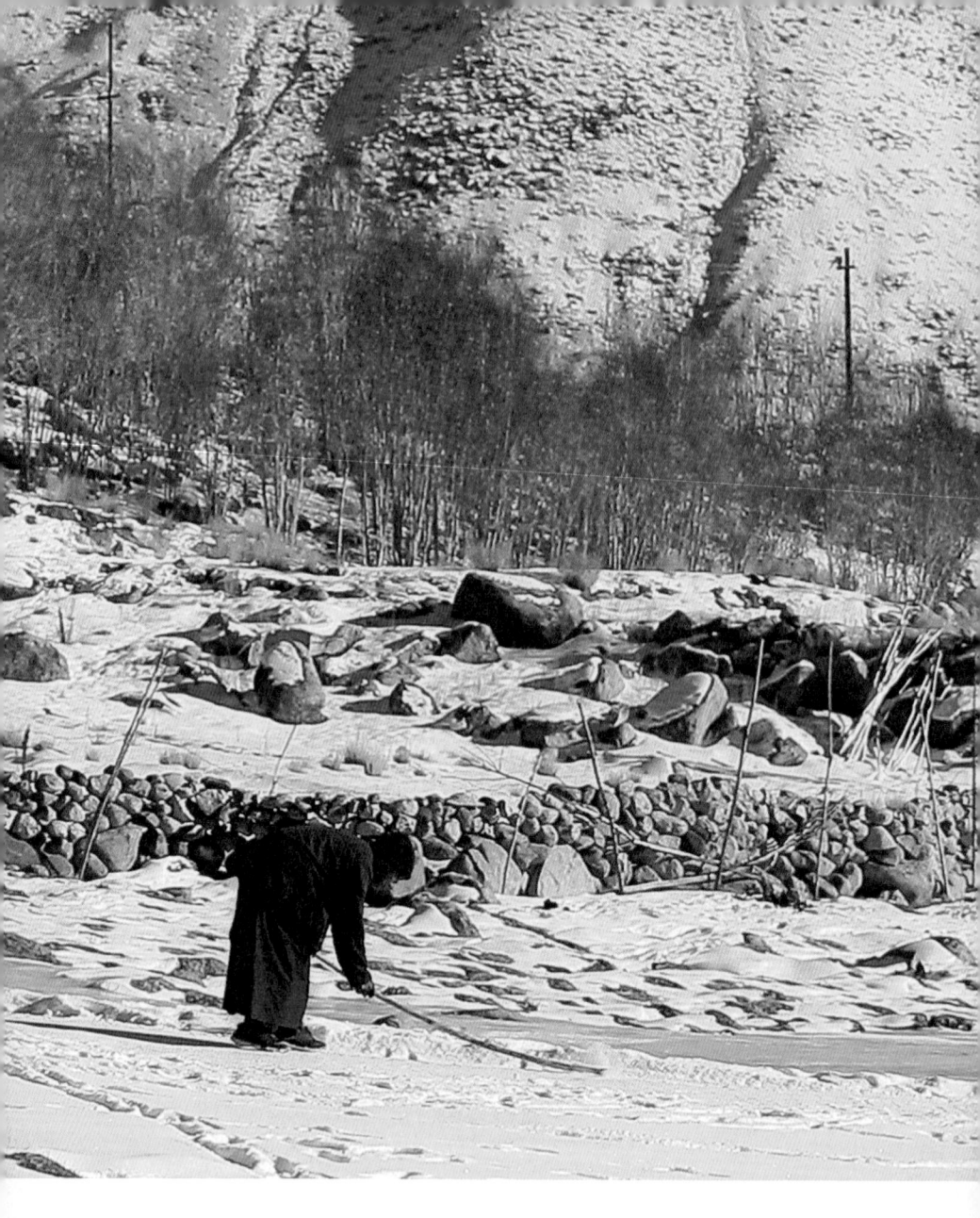

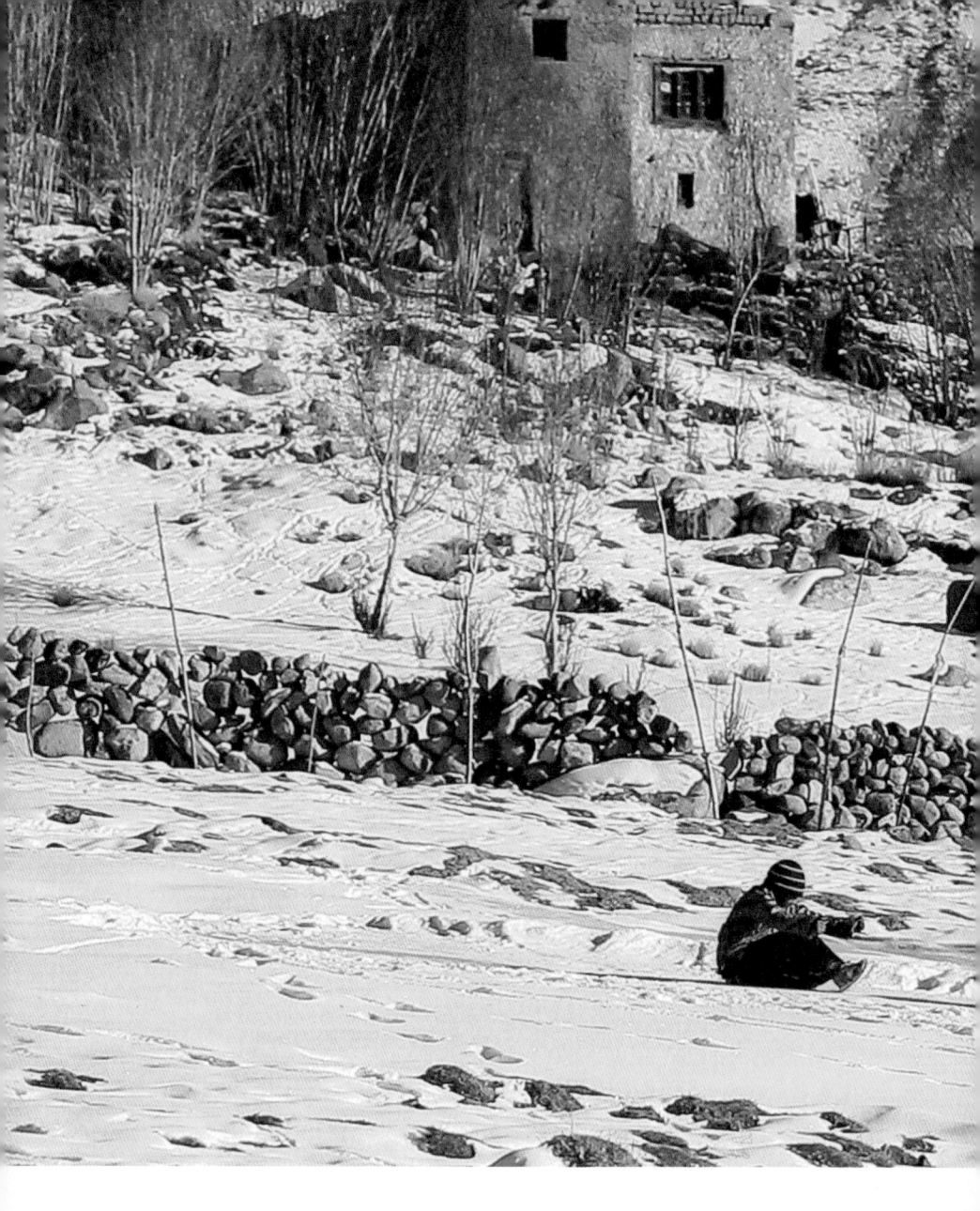

若有來生

拉達克的秋收結束了，第一場雪之後，冬天正式到來。為了可以撐過漫長的冬天，人們會收集曬乾的牛糞以備取暖的燃料，或是先在結冰的地上犁地。

但換作孩子到了這個季節，則會忙著在結了厚厚一層冰的江面上玩雪橇。雖然沒有運動細胞，但安杜也喜歡可以玩雪橇的冬天，多虧烏金用長長的樹枝清除了積雪，方便安杜盡情的玩雪橇。

安杜與朋友們一起把舊的塑膠水桶裁成一半，分別坐上去當作雪橇。安杜最喜歡的，就是從緩坡上快速滑下。有的孩子不把水桶切半，而是以完整的水桶上場，不過那可需要發達的運動神經才行，像安杜根本連嘗試都不敢。

看他還是一臉好奇的樣子，那孩子勸他還是試一下，安杜好強的接受了建議，結果才一坐下就發覺比想像的更高，安杜瞬間哭喪著臉，說：

「這樣會摔倒受傷的�⋯⋯」

「好好坐就不會受傷！」

那孩子最後決定還是自己坐。大家出發了，安杜也坐上他的雪橇，只是沒抓好重心，立刻一頭就歪倒下去。安杜仰臥在冰面上，孩子們紛紛跑過來圍著他，笑聲穿過像玻璃一樣透明的天空，傳得很遠很遠……

安杜的學校學生並不多，校舍也不大，大家依照級別輪流上課。這回，安杜和他的同學要參加升級考試，如果沒有通過，就只能留級了，所以孩子們都很緊張。比起其他人，一向成績好的安杜原本可以不必太在意，但畢竟是升級考試，還是需要準備。

放學後，烏金接下安杜的書包，開始了下午的工作。安杜摘下墨鏡看了看四周。在拉達克不管大人小孩平常都會戴著墨鏡，因為高原地帶的陽光非常強烈，為了保護眼睛必須依靠墨鏡。

「會不會很累？」

「馬上就要升級考試了，得看書才行。」

「什麼時候？」

「後天開始。」

烏金整理一下安杜的書包，再用鞋刷把他鞋子上厚厚的灰塵刷得乾乾淨淨。安杜把面對考試的壓力如實說了出來。

「這次考試如果不合格，我就鑽到地底下去；如果合格了，就可以『咻』的飛上天，對吧？」

其實不會發生要鑽到地底下去的事。

「潔絲坦的功課不好，她每次都勉勉強強才合格。」

安杜最好的朋友潔絲坦雖然很親切、開朗，但功課卻是一塌糊塗。與她相比，總是拿第一名的安杜自尊心強，在成績上絕不會讓步的。

「萬一我留級，大家說不定會笑我是笨蛋。」

安杜自從被寺院趕出來之後，尤其專注在學習上，因為他要向大家證

明仁波切的特別之處，除了學習沒有其他方法。幫安杜擦著鞋子的烏金一邊搖頭，一邊說：

「您不用擔心，這一次不會有意外，一定又是第一名。」

有一天，安杜放學回到家，緊咬著嘴唇，一臉氣鼓鼓，烏金接過書包，問：

「是不是別人又說了什麼？」

安杜猶豫了一會兒，哽咽的描述了放學路上發生的事。

「他說我不是仁波切……剛才放學和朋友從學校出來，隔壁的老爺爺看到我，就很大聲的說：『他是假的仁波切！』」

雖然偶爾村子裡會有人喝醉酒，說些有關安杜的胡言亂語，但像這樣直接當著安杜的面否定他的情況，幾乎前所未有。

「不要把那種話放在心上，最近奇怪的人越來越多……」

一方面心疼安杜，一方面憤怒那樣的冷言冷語，兩種情緒交織在一起，

烏金說話的聲調突然高亢了起來。自從他們被趕出寺院之後，人們對安杜說長道短漸漸變得頻繁。曾經因為村子裡誕生了一位仁波切而感到滿心歡喜的那些人，現在卻都帶著懷疑的眼神看著他們。

「如果不是仁波切，那些高明的僧侶們怎麼會那樣說呢？為什麼阿卓仁波切會在信徒面前說您是真正的仁波切呢？」

烏金一邊輕撫著頰趴在自己膝蓋上的安杜，一邊努力解釋著。每當安杜陷入這般消沉，烏金就會自責是因為自己沒侍奉好，才導致這樣。

「我們仁波切也可以自己建造一座寺院，只要我努力醫治病患，存夠了錢，我們就會建造一座小的寺院，這樣您知道了嗎？」

在烏金的安慰裡，安杜腦中想像著自己的寺院，他希望長大之後成為比誰都優秀的仁波切，而且就像阿卓仁波切的一樣，他要在山裡蓋一棟大寺院。想到這裡，為了達成願望，也下定決心今後必須要努力用功才行。

他向老師透露自己的計劃。

「一開始先建造一座小寺院，將來等我自己召開法會，從信徒那裡得到供養，把那些錢慢慢存起來，就可以蓋一棟大寺院了。」

「這是很了不起的想法。」

「要多蓋一些生活館，將來有像我現在一樣的仁波切出現，就可以讓他們暫時居住。」

沒有所屬的寺院，受盡周圍的冷淡對待，變得凡事戰戰兢兢的安杜，將自己的心情反映在對未來的計劃上，烏金聽了靜靜地點點頭。烏金知道安杜為什麼近來會執著於這樣的想像，事實上，因為不知道什麼原因、什麼時候起，那些證明他是仁波切的前世記憶漸漸變得模糊起來。

一個孩子隨著成長，過程中童年記憶慢慢消失是極其自然的事，但對安杜來說嚴重性非同小可，因為這種忘卻關係著仁波切的存在意義，萬一前世記憶當真消失殆盡，那剩下什麼可以證明安杜是仁波切呢？不久前安杜曾這樣說過：

若有來生

「西藏的記憶，現在就像夢裡的故事一樣，只剩下一點點了，雖然還記得有五十名左右的僧侶，但包括祈禱室在內的寺院設施，我已經幾乎記不起來了。」

小時候對於前世所待的寺院，它可是像一幅畫一樣在眼前栩栩如生，如今卻彷彿手裡握著的流沙，正一點一點流失中。即使由高僧轉世重生的仁波切，過了九歲、十歲後，前世記憶變得模糊也是常事，只是安杜的弟子都還沒前來找他、也沒有自己的寺院，在這一切尚未完成之前，他的記憶至關重要……

為此，烏金為安杜做了一個鹿面具。藏傳佛教有個傳說，戴著鹿面具跳舞，可以留住那些即將消散的記憶。

安杜戴上鹿面具，隨意踏著節奏手舞足蹈起來，如果這樣就可以拾回逐漸消失的記憶，哪怕只是鳳毛麟角，連著幾天熬夜跳舞都願意……前世的記憶啊，請在腦海中就像雪地裡的腳印清晰鮮明的刻印下來吧……安杜

希望自己懇切的祈禱直達天聽、迴盪雲霄。

烏金打算開始再度行醫，因為就算不蓋小寺院，照顧安杜也需要錢。

烏金照例採集了很多香草加上各種藥材製成藥粉，用這種方式治療病患來掙錢，這麼一來就更有能力來照顧安杜了。

烏金在選擇專責侍奉仁波切生活之後，偶爾有病患來訪，只要時間允許，他還是會診治，但若要出門到很遠的村子看診就不可能了，因為他不能把年幼的安杜一個人留下，一去好幾天。可是現在為了掙得更多錢，再遠的地方有病患需要醫治，他也決定出診，即使往往動輒一週到十天左右的時間。

這天，安杜走過來坐在正收拾藥箱的老師身邊。

「您在做什麼？」

「正在整理這次出診的行李。」

安杜一聽這話，頓時害怕了起來，因為截至目前，他從來沒有過一個

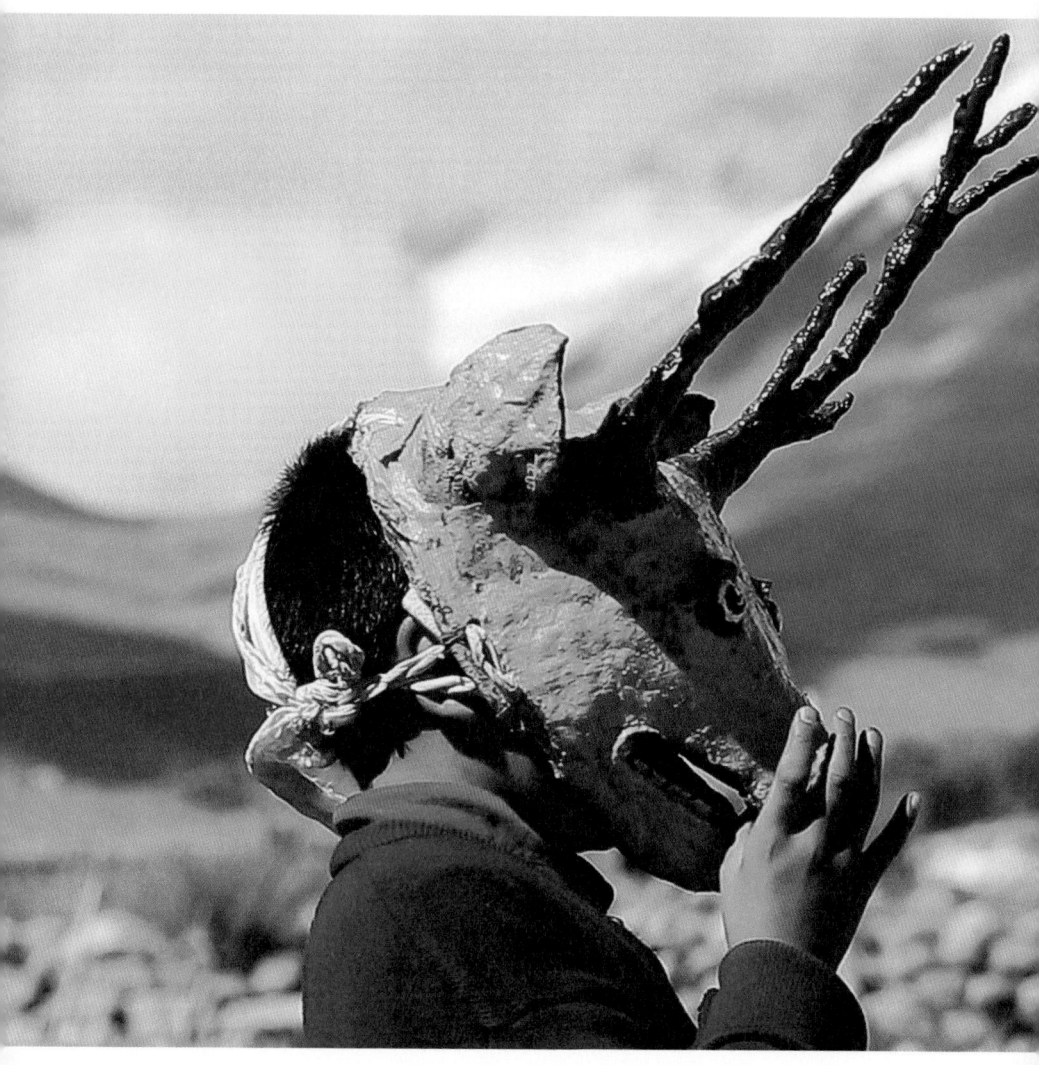

若有來生

人獨自留下來，但看到老師的神情又是那麼堅決，只得按捺住心裡一大堆不安，小心翼翼地開口：

「我也想跟您一起去。」

話才說完，烏金立刻斬釘截鐵地回他「不行」。

「要是有小偷進來就糟糕了，我們會成了乞丐。」

老師無情的回答，讓安杜一時再也開不了口，但一起去的想法就是無法輕易放棄，且對老師自顧自地做了離開好幾天的決定也感到很惱火，因此一逕嘟嘟囔囔地表示不滿，只是烏金卻是比任何時候都來得堅決。

臨到出發，烏金再三叮囑：

「要小心火燭，尤其在使用火爐的時候，倒油點火務必警覺，稍不注意，房子可能會燒起來，那就糟糕了，還有，不要忘了打掃房子和點香。」

安杜陪烏金去搭巴士，烏金看著安杜，心情一樣沉重，但為了安杜他也沒有辦法，只能狠心離開了。

侍奉安杜之前，烏金行醫幾乎都不收取費用，因為行醫是幫助那些需要治療的人，對他來說是一種修行。

而且身為僧侶，生活貧困艱苦是理所當然的事，烏金一點也不覺得有什麼不方便，偶爾走出寺院，藉由施捨或回應祈禱所得到的報酬，讓日子雖過得辛苦也還算滿足。

但為了前世記憶逐漸消失的安杜，烏金感到前所未有的急迫，不做些什麼不行的，因此才有了掙錢存錢的想法。他依然認為是又老又窮的自己照顧不周，才會讓仁波切前世的記憶消失得那麼快，心裡十分焦慮。

裝滿了藥材的行李很重，巴士遲遲不來，時間流逝，安杜仍然不希望老師走，終於忍不住流下眼淚，雖然明白老師為什麼一定要離開，也知道比老師不在更可怕的事正一步一步的襲來……

烏金捧著安杜哭泣的臉，安慰說：

「不可以這樣哭，拜託不要哭了，只要好好睡幾個晚上我就回來了。」

若有來生

直到載著烏金的巴士消失在遠方，安杜的視線都沒有移開。在這廣闊的大地上，暫時只有安杜一個人，雖然學校有朋友，往上走一段距離就是母親住的地方，但對安杜來說，烏金是無人能及的特別存在。

回到屋子裡，安杜緊閉著嘴，確實遵守老師的叮嚀，先拿起小掃帚打掃，一陣塵土飛揚後，室內多少變得乾淨了，接著，他再把老師預先砍好的木柴拿進來。按照老師之前的方式，把木柴放進爐子裡，用火柴點燃火種後，再小心翼翼地加上油，火大到一定程度了，但安杜覺得好像還不夠，想要再加點油進去，但就因為力道沒有調節好，結果全都倒下去了。

油溢出了爐子外，立刻又著了火，烈火熊熊，冷不防像要把所有東西都燒掉一樣。安杜膽戰心驚的急忙從門口的洋鐵桶裡舀起水，轉身往爐子澆過去。火終於滅了，但安杜久久一臉驚恐。

如果不是剛好就近有水，房子差點就化為灰燼了。擦擦額頭上的冷汗，安杜才對自己收拾平生第一次遭遇的危機、化險為夷感到欣慰。

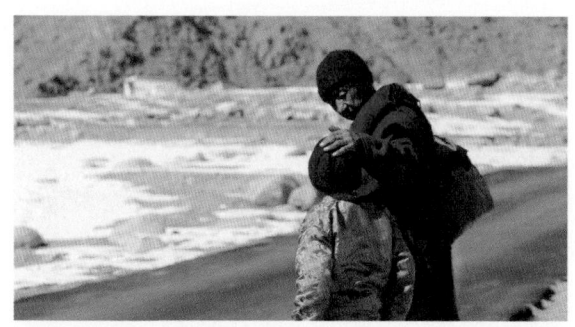

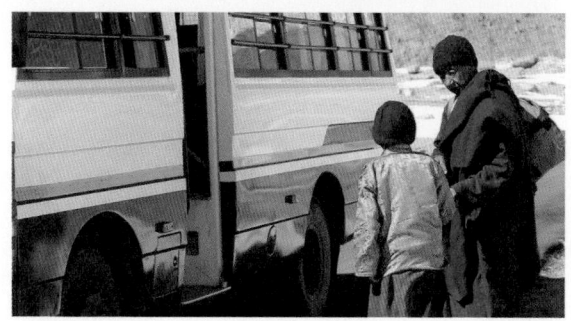

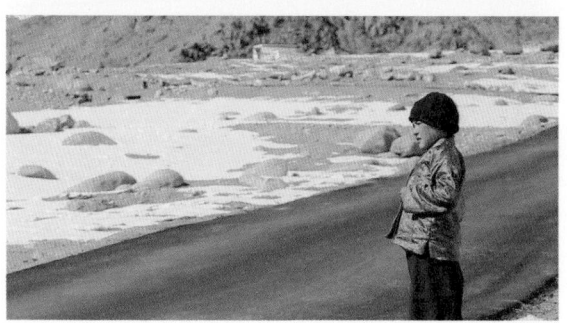

若有來生

安杜環顧家裡，從現在開始，打掃、取暖、吃飯等生活所需，一切事情都必須要自己處理了。他不太清楚有什麼家庭用具，也不知道放在哪裡，所以首先是了解那些物品的所在位置。

安杜決定今天就煮泡麵來吃，順序步驟他在老師做的時候就偷偷學會了，雖然沒什麼自信，但還是想動手試試看。

有點手忙腳亂，不過安杜終究還是吃了自己親手煮的泡麵。然後，再把燒好的木炭小心移到火爐裡，也在佛像面前點了香。專注的集中意識行貢香儀式的安杜，神情完全不同於剛才爐子差點燒起來的時候。儀式結束，安杜將香爐放到入口處，結束了這一天。

另一方面，烏金從這個村子到那個村子，去任何有患者的地方進行治療，除了問診也把脈，再根據藏醫的方式，敲打蜷縮在床上的患者身體各處。

一直以來都沒能好好接受治療、幾乎束手無策的病患及其家屬，對烏

金這樣優秀的醫生能親自來看診都無比感激。原本全身無力的患者，起身合掌向他道謝，

「我以為我會就這樣死了。」

「現在您可以安心了，不過您的眼睛看得到嗎？」

「是，我看得很清楚。」

烏金把帶來的藥材放在報紙上，提醒患者眼睛最重要，務必時時刻刻小心。因為這裡是高海拔地區，陽光格外強，加上又很乾燥，尤其冬天視力特別容易變弱，住在這裡的人們老是一副皺著眉頭的表情，也是基於這個原因。

病患家屬向烏金道了謝的同時，也在哈達上面放了錢。雖可說是一種診療費，但全憑每個病患的誠意，並沒有固定的收費標準。不過烏金每次都心懷感激的收下。

病患大部分都是行動不便的高齡者，每當看見他們，烏金時常意會到自己其實也和他們差不多年紀了。而想到這一點，他就不由得嘆氣，世事

難料，未來誰也無法預測，他下定決心要開始扎扎實實做好準備。烏金每天都會這樣祈禱好幾次：

「想到仁波切的未來就無比擔心，我必須更盡責的侍奉，所以在仁波切長大成人之前，請務必讓我的身體健健康康。」

這天有朋友來找安杜。

「仁波切！」

安杜聽到朋友的聲音，禁不住露出微笑。潔絲坦和另一個朋友站在門外揮手，安杜把難能可貴的客人帶到火爐邊，端上裝在盤子裡的茶和餅乾。

他們把點心蘸著熱呼呼的茶吃，一邊天南地北的聊著。

「我除了泡麵其他什麼都不會煮……」

老師不在，安杜只好煮泡麵勉強果腹，他一臉羞赧的說，朋友們也難為情地笑著說：

「我連煮泡麵都不會。」

安杜把頭轉向潔絲坦。

「妳知道怎麼做麵疙瘩吧？」

「不會，我不知道怎麼做，我沒什麼事情做得好。」

潔絲坦似乎會冷，身體不住的發抖。

「好冷⋯⋯」

「因為是冬天所以冷，冬天本來就是會冷的啊！潔絲坦。」

安杜回答得理所當然，一邊露出笑容看著潔絲坦，神情就像個小淘氣

一樣明亮開朗。

朋友對安杜說：

「你真是個幸福的人。」

「為什麼這麼說？」

「因為你是仁波切啊！」

若有來生

朋友的話讓安杜的臉色霎時黯淡下來。安杜於是就這樣緩緩吐露了心事，蒙上淡淡的一道陰影。

「老實說，我還是個沒有寺院的仁波切啊！有時候遇到喝醉酒的人會對著我說：『你是騙子啊！』」

仰著下巴說話的安杜，看起來非常淒涼。

「我除了功課好，其他什麼也不會⋯⋯」

朋友看著安杜黯淡的表情，鼓勵他說：

「等你將來長大、什麼都學成了，就會有寺院了啊！」

「真的會那樣嗎？我有時候覺得自己好像什麼都不是。」

安杜偶爾會想，我只是以「安杜」這個名字，善良地、誠實地活著而已，我有做過什麼壞事或說過什麼謊嗎？為什麼其他人要那樣對待我？如果我不是仁波切的話會怎麼樣？

「安杜，加油！」

潔絲坦的安慰讓安杜臉上重現開朗，安杜原本就是那樣的孩子，即使有著憂心忡忡的現實牽絆，但當下久違了的鼓勵，讓安杜還是感覺幸福地擁抱了兩位朋友，狹小的空間裡頓時充滿了孩子們的笑聲。

一個禮拜過後，烏金結束行程回來了，那是一段歷經二十幾個村子的強行軍，回來的背包裡裝滿了各種布施的食物，還有安杜最喜歡的餅乾作為禮物。

老師回到家，安杜急急忙忙跑來接過行李，疲憊不堪的烏金一進屋子就躺平了。很久沒有出診了，他似乎用盡了所有力氣，再加上為了盡快趕回來他格外勤勉，這對垂垂老矣的身體來說實在難以承受。安杜煮了水，泡茶給老師喝。

「喝了熱茶，感覺很好，多虧了仁波切，我很快就會恢復體力了。」

雖然老師已經把茶喝光了，安杜還是在旁沒有離開，一直看著老師的臉，安杜的眼中有著擔心。

「一個人會不會害怕？」

「一點都不害怕，而且我還自己煮東西吃。」

老師不在的這段期間，不只是飲食，安杜還燒暖爐、打掃房子，全都自己一個人做，他一件一件說出來向烏金炫耀。但說話的同時，他發現老師還是難掩疲憊，感到很擔心。

「您不用擔心，我很快就會沒事的……」

烏金說完沉沉入睡了。老師的臉布滿皺紋，安杜始終無法移開視線，腦子裡有了更多的想法，如果有一天我去了西藏，這裡就只剩下老師一個人，到時候誰來照顧他呢？

安杜曾經向潔絲坦說過這樣的心情，他十分擔憂年事已高的老師。

「潔絲坦，如果有一天我必須離開這裡，妳要好好照顧他。」

「我知道，我會帶水給他，幫他做一切事情。」

現在的安杜已經明白，山會一直在那裡，但是人不可能永遠待在同一

個地方，老師也是如此。隨著時間過去只會越來越衰老，像風中殘燭一樣隨時可能熄滅。我真的可以把老師留下，一個人離開嗎？

這樣的苦惱開始積鬱在安杜胸口，似乎也代表他已經長大，是到了奔向青少年的時期了。也許是這樣吧，安杜近來最大的問題，是面對日益擴大的自責和疑惑，卻完全不知所措，深深陷入自我認同的混亂。

同樣的問題以前並不覺得嚴重，現在是置身其中且越來越無法控制，安杜對此感到憤怒。隨著成長，每個人都會經歷一段名為「青春期」的疾風狂濤，安杜也正慢慢走進去。

若有來生

6

丟石頭

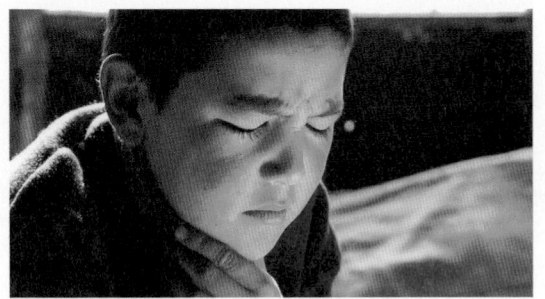

無數五顏六色的木片發出各種聲響，喧鬧的慶典場所，村民們成群結隊入場了。高聲歡快處就是今天的婚禮現場，主角新郎、新娘正把收到代表祝福的哈達全圍在身上展示給大家看，村民們則圍繞著他們跳舞。

安杜和烏金也將哈達交給新娘。每當村子裡有重要活動，仁波切理所當然會被邀請到現場，但是，今天到這裡的人，似乎沒有人是為期待安杜而來的。

大家看著安杜的眼神，比起歡迎和尊敬，更多是懷疑和排斥。慶典過程中，安杜蹲在角落一旁吃東西，他們看著他的樣子宛如當他是個放羊的孩子，一個經常說謊的問題兒童一樣。

對待一向乾淨整齊坐得高高的仁波切，他們連一張像樣的椅子都沒準備，安杜只好蹲坐在滿是灰塵的地上，一口一口吃著米飯，不時環顧四周，

眼裡淨是空虛。

坐在安杜身邊的烏金，努力地想讓自己靜下心來，儘管聽到不斷傳來的耳語，「安杜是個在地上打滾的仁波切」，他卻始終相信總有一天，安杜前往自己寺院的路一定會出現……雖然隨著日子，這些信念彷彿也慢慢變成了無聲的回音，淒涼地飄散在薩迪村的天空中。

一會兒，烏金緊緊抓住安杜的手，悄悄離開進行到一半的婚禮。沒有人在意他們。回到兩人安身的小寺院，安杜連破了洞的襪子都沒脫，就蜷縮在角落裡，像受傷的小狗一樣躺著。

「您看看這個。」

聽到老師的話，安杜雖然動了一下，卻還是什麼回應也沒有。

「不要擔心，光陰流轉，將來情況會有怎樣的變化誰也不知道。」

看著動也不動的安杜，老師嘆了一口氣。安杜正剛剛進入青春期的隧道，自己該如何面對這樣一個內心痛苦又冷漠的弟子，年近七十的老僧侶

毫無頭緒，怎麼也想不明白。

安杜倚著佛塔而坐，嘴裡哼著歌。從遠處喜馬拉雅山腳下吹來的陣陣狂風，把安杜小小的身體和佛塔，以及空際中無數的風馬旗，粗魯地橫掃過去。

歌聲戛然停止，因為安杜想起關於自己的事。從西藏來接自己的人似乎沒指望了，萬一長大之後還是這樣，別說要當個好仁波切，搞不好還會成了被世界遺棄的廢人。我真的很希望將來可以成為優秀的仁波切，但要是一直像這樣受到眾人冷落，就根本沒機會表現自己了。

老師說過，如果無法回去前世待過的寺院，還有自己建造寺院的方法。為安杜舉行仁波切陞座儀式的寺院，就是阿卓仁波切自己直接蓋的。之前老師也曾說過：

「阿卓仁波切前世在西藏也有寺院，今生則重新出生在遙遠的拉達

克。」

阿卓仁波切曾經跟安杜一樣，是個沒有自己寺院的仁波切，年輕的時候曾離開拉達克，到過很多地方，吃了很多苦頭，之後，從一塊石頭開始，慢慢成就了今日的大寺院，我也能跟他一樣嗎？

西藏那個高僧為什麼偏偏選擇我來重生，他到底想透過我進行什麼樣的修行，就像面對一張找不到答案的試卷一樣，令人費解的現實，安杜只能長嘆一口氣。

烏金為穩定安杜的彷徨努力賺錢，他認為自己可以做的就是鼓勵安社更努力念書，因此也越加督促安社。

不能好好學習的仁波切，是無法得到人們尊敬的，從小就開始學習藏語和英語等語言，體制內的學業自不必說，關於佛教的一切也都要精通。

中途停止學習的話，到頭來就會成了不屬於任何一方的邊緣人，曾有

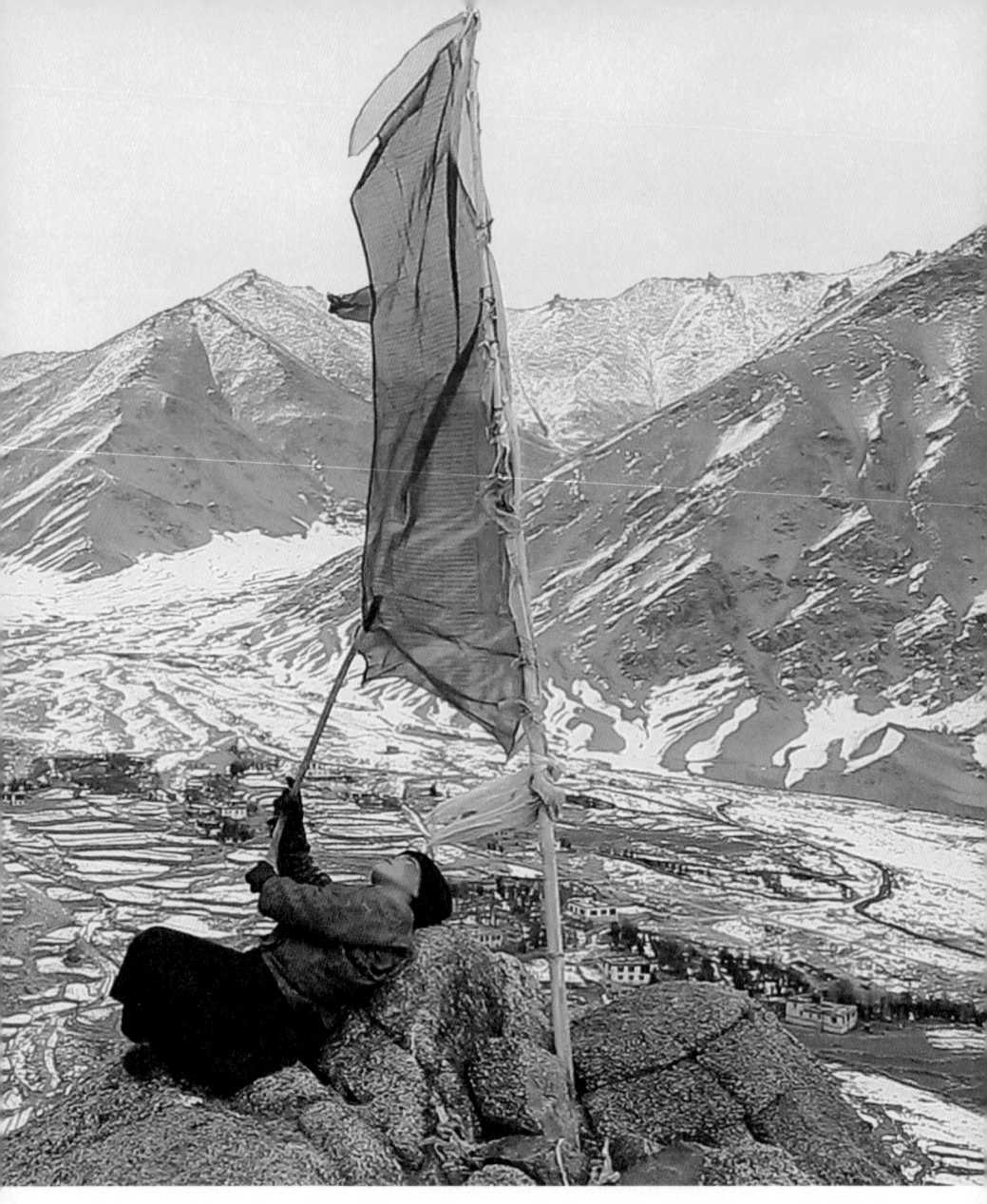

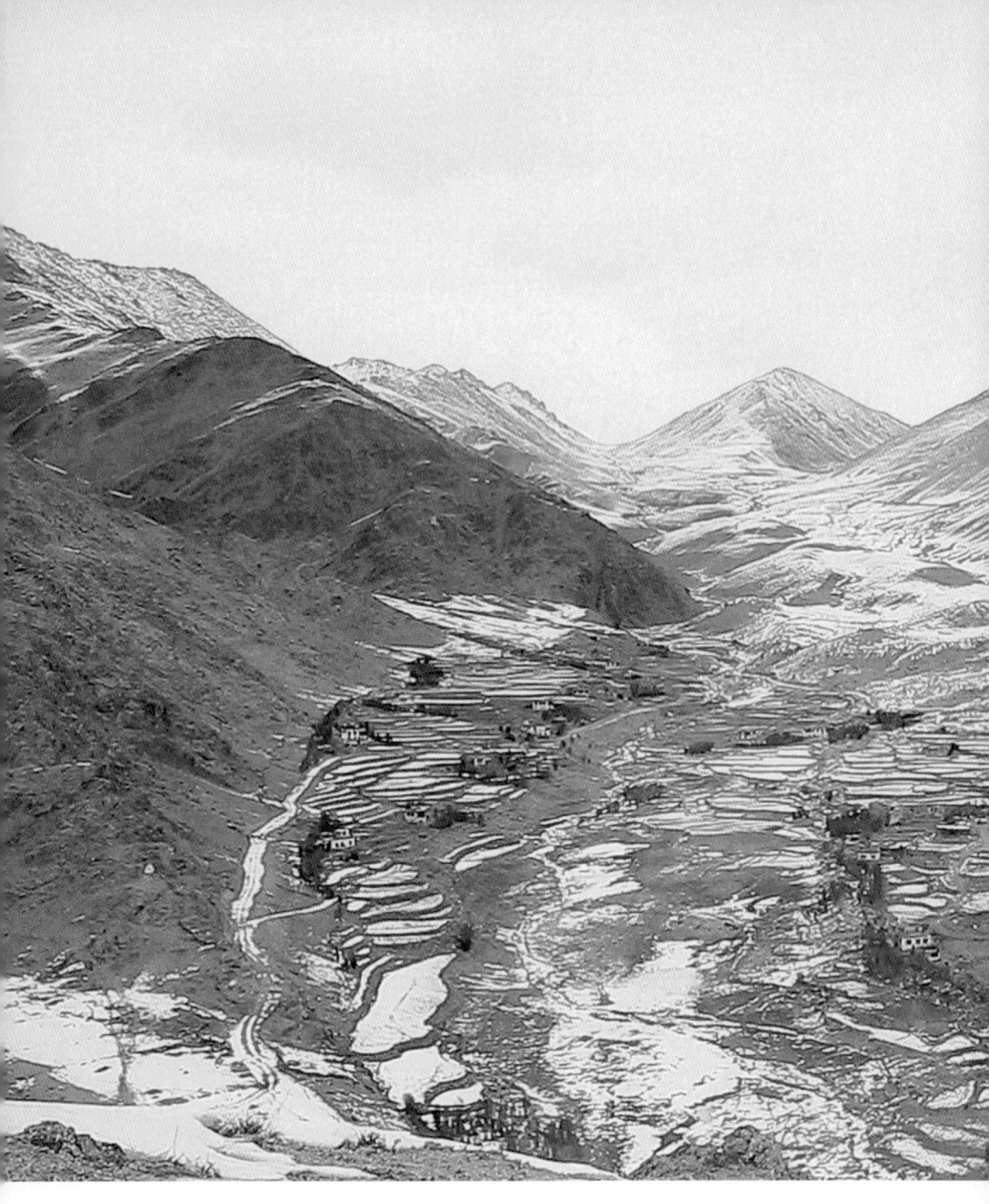

若有來生

仁波切就因為這樣的躊躇引發精神問題，烏金在年輕時，還曾親眼目睹最後連生下自己的父母都認不得的仁波切。

從小受到周圍過多期待與尊敬，長大之後，都成為過重的負擔，反過來吞噬了生活本身。如何不讓安杜淪落同樣的悲劇中，應該怎麼做呢？任憑烏金絞盡腦汁，結論除了鼓勵弟子精進學習，再沒有其他了。

但一天天過去，事情卻始終未能如願，安杜常常在學習的時候無法集中心神，手指頭碰碰書心裡卻想著別的事，即使烏金一再堅定催促，也絲毫未見好轉。

「您必須用功，學習不好的話，就無法擁有自己的寺院啊！」

這樣的話，安杜已經聽得耳朵都要長繭了，終於臉上開始出現煩躁的表情。

「以前我們不是從早到晚都不懈怠的研讀佛經嗎？不管再怎麼辛苦，

都要努力學習，才能做其他事啊！否則就會變成毫無用處的人啊！」

某天，烏金比往常更嚴厲的敦促安杜，安杜似乎受不了了，一把推開椅子跑到外面去。看著安杜不尋常地緊握拳頭、喘著氣的背影，烏金當下突然覺醒，立即慌亂的喚他趕快回來，卻一轉眼就不見人影了。

安杜這樣發洩情緒的時候越來越頻繁。雖然從小也很固執愛發火，但每每只要烏金哄一哄，他就會燦然一笑很快氣消了。甚至有人這樣解釋過小安杜的火爆脾氣。

「西藏康區的人，脾氣原本就比較急躁又火爆，或許安杜也是那種性格吧！」

當人們對安杜的身世越來越懷疑，當越受到冷漠對待，他就越會肆意的發洩憤怒，想毆打人或踢人，想用盡力氣表達情緒的欲望越來越強。問題是，憤怒的浪潮總是率先波及距離安杜最近的烏金身上。

若有來生

憤而從屋裡跑出來的安杜，一路跑到母親家裡，母親微笑看著粗暴地翻著書彷彿要撕掉它的安杜，輕描淡寫地說：

「老師會那樣說是希望你可以成為一個好仁波切。」

安杜一副不想聽的樣子，隨手把外套蓋在頭上，接著一頭埋進書裡。

安杜這種態度，母親看在眼裡也不驚慌，再次開口：

「您在做什麼？快點穿好衣服、坐好看書吧！」

安杜突然指著手上那本書的一部分，逼著母親讀。母親當然知道安杜為何這麼做。不管老師還是母親都一樣，開口閉口就是念書、念書，事實上他們對安杜正在讀的英文書一個字都不認得，卻每天要求他用功，讓他覺得很難過。

「別再浪費時間了，好好用功念書吧！」

但母親也只能再三囑咐，於是安杜沒好氣的說：

「我自己會看著辦，不要管我。」

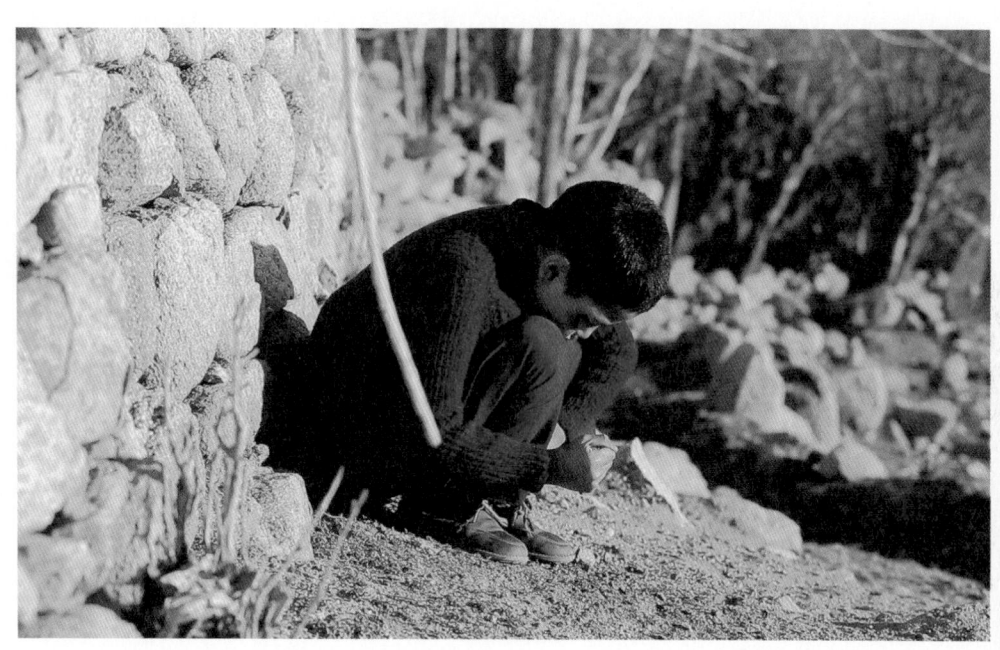

若有來生

安杜發現跟母親無法再對話下去，於是又跑了出來，就在這時，正好和進到家裡來的老師撞個正著。安杜當著老師的面，掉頭走進房間，大力把門砰的甩上。烏金面對安杜的粗暴不以為意，打開門走到他面前說：

「不要這樣，不要生氣。」

安杜對此完全視若無睹，一逕假裝看書。

「為什麼變得這麼敏感呢？」

「什麼？」

「您現在正在生氣啊！」

安杜沒有回話，只管眼睛盯著書，烏金望了那樣的安杜好一會兒，判斷還是先讓他自己冷靜下來比較好，於是便轉身走出去。安杜迅速瞄了老師背影，雖然感覺幾分淒涼，但依然沒有起身。

烏金深深嘆了一口氣，誠心祈禱安杜盡快脫離這樣艱難的試煉期。對於修行的僧侶來說，青春期同樣必然到來，就算是烏金自己，遙遠的過去

也曾有過一段徬徨少年時。

當憤怒沸騰到無法抑制的程度，安杜會拾起比拳頭大的石頭，用力扔向地面的大石頭，讓石頭撞擊碎裂，這個時候的安杜顯得冷酷無情，已非昔日那個會為小爆竹震懾的孩子可比擬了。

今天安杜也扔了石頭，他想像是對著指指點點說他是假仁波切的人，對著把他和老師趕走的人，對著嘮叨要他用功的大人，對著仁波切得到認證的同時將被拋棄的老師烏金。

安杜氣喘吁吁扔石頭的聲音，坐在屋子裡的烏金聽得一清二楚，但不知道如何是好；紅色簾子低垂的昏暗房間裡，烏金感覺那些石頭是丟向自己的。

自己沒能好好侍奉安杜，沒有讓他更幸福，反而讓他如此痛苦，烏金深感錐心。窗外，安杜正在向無垠抗議自己的命運，如同悲鳴般吶喊的聲音，撼人心弦。

失望、憤怒如同漲潮般湧來、又像退潮般退去的某一天，安杜和烏金從凌晨就開始忙碌了。安杜比平常更仔細地梳洗，烏金在一旁仔細檢查弟子的牙是否有刷乾淨。安杜穿上新買的僧袍，用響亮的聲音一再問老師⋯

「老師，今天真的是我的生日沒錯吧？」

「是的，沒錯。」

烏金決定幫安杜辦一個慶生會，安杜已經十一歲了，應該讓村裡的人們知道，作為一個仁波切，安杜正在成長。去年只有家人聚在一起簡單地慶生，今年烏金要好好辦一個像樣的慶生會。

之前在村裡的結婚典禮上，安杜因為受到冷落而極度沮喪，烏金一直希望可以藉由一個正式的活動，讓村子裡所有人前來參與，以便讓安杜知道，自己並不是一個被拋棄的存在。

為了準備宴會，烏金特別前往附近的大城市列（Leh）採買需要的東

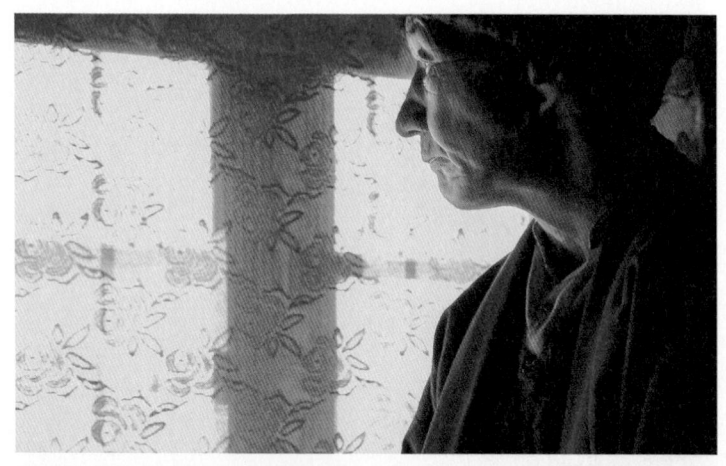

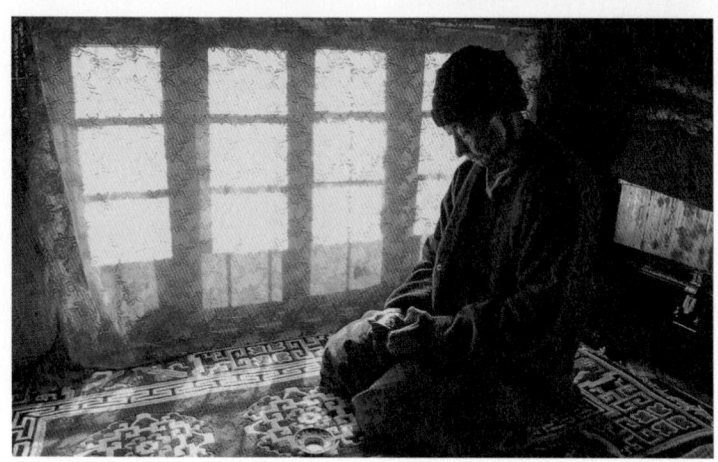

若有來生

西，同時一一拜訪村民，邀請他們來參加，費了不少心力。安杜也拋開昨日之前的彆扭，滿懷期待的和他聊了起來。

「我覺得好幸福，可以見到爸爸媽媽還有姐姐，真的好高興喔！又可以跟朋友們一起唱歌、跳舞吧？」

「當然可以，家裡還租了音響設備呢！」

這次慶生會在安杜家舉行，一切準備就序，烏金再次仔細檢查了安杜的衣著，並叮嚀他：

「今天，也許村子裡的人態度冷淡，但您千萬不能發火，否則我會不知所措。身為仁波切，忍耐是很重要的，請您務必記住這點。」

烏金非常擔心安杜見到村子裡的人，會不會想起上次婚禮時受到的冷淡，因而發脾氣。

「今天是仁波切出生的吉祥日子，請您就算不高興想生氣，也千萬忍住，知道嗎？」

安杜聽了敷衍的點點頭，一心只想快點去舉辦慶生會。

終於回到家了，屋裡收拾得乾乾淨淨正準備著慶生會。安杜和早到的朋友們，置身各色氣球充斥的每個角落，彷彿擁有了全世界一般，期待滿載。慶生會開始之前，安杜坐上放了蛋糕和滿滿食物的上位，喝著熱呼呼的茶。

不久，安杜的家人、親戚、學校同學、鄰居等三三兩兩前來了，幸好來的人不少，到了安杜在眾人面前說法的時間，切蛋糕之前，今天的主角也是仁波切要先說幾句話，安杜的第一句話是：

「如果心往別處去了，光轉動轉經輪也是沒有用的。」

站在一旁的烏金忐忑不安的傾聽著。藏傳佛教裡，凡是轉動刻有經文的轉經輪一回，就等於誦讀了一遍經文。安杜的意思，是指身為佛教徒缺乏真心誠意，卻以為轉動轉經輪也等同於誦經祈禱，這樣的想法是不對的。

安杜理了理僧袍，繼續平靜地說：

「同樣的，在僧侶面前恭恭敬敬的雙手合十，奉獻哈達之後，轉頭卻不相信這個僧侶，且說些不好聽的話，這種行為一定會遭到懲罰。」

烏金安安靜靜看著安杜滔滔不絕。應該沒有人不明白安杜說的是什麼意思，雖然每句話都帶刺，安杜並沒有生氣的跡象，沒有因為怒氣沖天而摔東西，相反的，表現就像一位成熟的仁波切，壓抑住所有感情，坦然地談論著信仰的正確態度。

說法一結束，安杜馬上恢復明朗有朝氣的樣子，在村民們的掌聲中切了蛋糕，和朋友一起唱歌、跳舞，盡情享受自己的慶生會。烏金暗自鬆了一口氣，就算慶生會第二天，安杜的心情又再次沉落到谷底，但透過這次表現可以看出，他正逐漸克服了席捲而來的青春期怒濤。

幾天後，烏金找來了另一個弟子慶竹。慶竹目前在阿卓仁波切的寺院裡修行，是個年輕、聰明的僧侶。老師和弟子兩人喝著甜甜的酥油茶，一邊聊天。

「好久不見了。」

「不知不覺都過這麼久了，還記得當初你父母把你送過來時，我還在想這麼小的孩子，要到什麼時候才能把該學的都學完。」

聽了烏金的話，慶竹看了看狹小的屋內說：

「您在這裡住了很久對吧？」

「是啊！真的住了很久。」

「當時，老師為我很費心吧，我去西姆拉⁵，還是您幫我買了機票，如果沒有老師的話，我如何能去西姆拉繼續念書呢？」

慶竹十一歲出家，師承烏金修行了六年。年輕時的烏金除了行醫，也負責教育寺院裡的童僧，是一位非常有能力的僧侶。那時的烏金雖然平時

5 Shimla，位於印度北部喜馬偕爾邦的首府。

若有來生

極為慈藹，但遇到童僧耍小聰明搞花樣，登時也是個不會輕易縱放的嚴師。

烏金因為看出慶竹的聰明，於是將他送去西姆拉學習更多知識。西姆拉位在海拔超過二千二百公尺的喜馬拉雅山脈中，由於風景特別優美，在英國殖民期間，還曾被指定為夏季首都。

完成佛教一切學習的慶竹，雖然受到印度北部各大寺院的邀請，希望他可以過去，但他全都拒絕，不久前再度回到故鄉，決心投入故鄉童僧的教育。他認為這才是報答曾引領過他的老師恩情。

事實上，慶竹也知道老師正為著安杜的問題煩惱，也想盡自己一份力幫老師分憂，所以一接到老師找他的消息，立刻前來拜訪。

烏金把安杜叫過來，向他介紹慶竹：

「他也是很小的時候就來找我了，現在已經成為人人尊敬的僧侶，如果仁波切也像他一樣用心學習、準備，大概十五年後所有課程都完成了，也會成為同樣優秀的僧侶。否則，以後很難得到任何人尊敬。」

也許是被慶竹雄壯的體格所震懾，安杜難得的張著大眼睛專心與人對話，看他乖乖跟隨著慶竹指示祈禱，彷彿又回到以前的樣子，烏金既安慰又驚訝。

臨離開前，慶竹終於和烏金說了關於安杜的問題。

「有沒有想將仁波切送到別的地方去呢？」

「目前還沒有那樣的計劃。」

慶竹就像等到了時機一樣，道出了意外的提案：

「我們寺院為了教育童僧，有經營宿舍，讓我把他帶去那個地方繼續學習，您覺得怎樣呢？」

烏金遲疑了一會兒，但想到正在彷徨的安杜，或許需要一些變化，因此便同意了。即使從未想過安杜會和自己分開來生活，也要當作是成為仁波切必經過程以接受。

若有來生

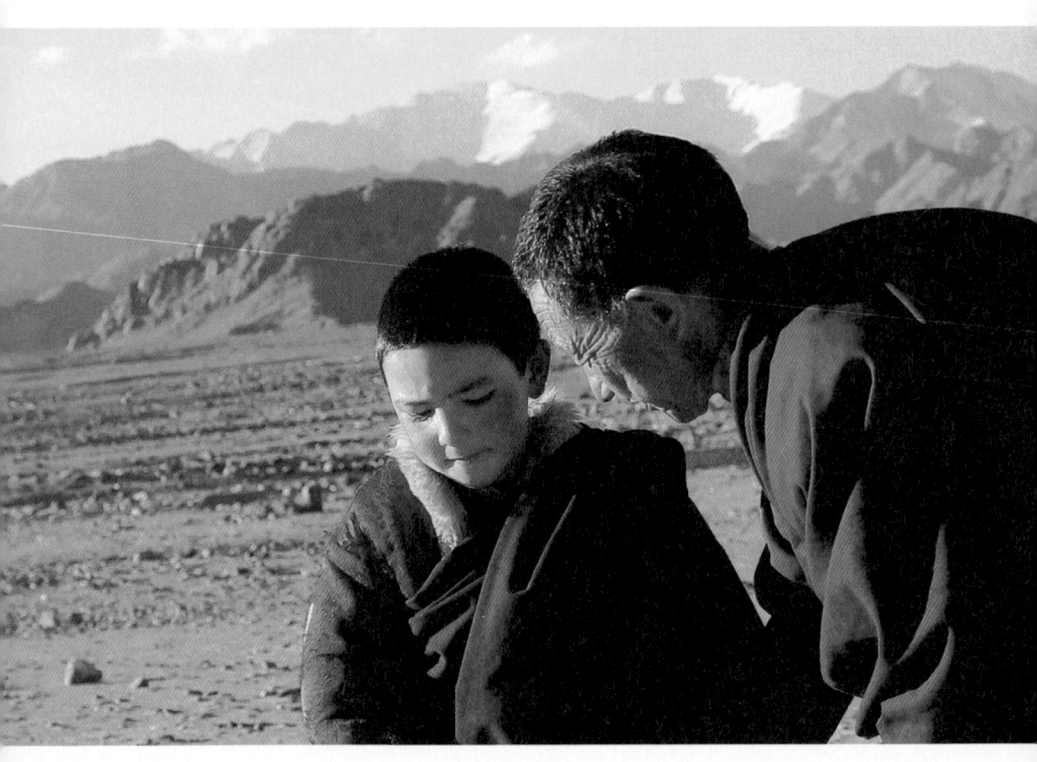

「一直以來他已受老師諸多指導了，此後只要依照他平常習慣行事，就不會有太大問題。聽說安杜仁波切是非常有智慧的人，或許這一切也是源於前世的緣故。」

就這樣，烏金決定將安杜送到慶竹管理的宿舍去學習，為了安杜的未來，他相信這是正確的抉擇。儘管如此，烏金還是有些隱憂，因為讓仁波切和一般童僧一起受教育太不方便了，仁波切還小的時候或許問題不大，但安杜如今都已經十一歲了，那裡的童僧多半比安杜年紀小很多。

一聽到要離去，安杜的眼淚立刻奪眶而出，他更不懂為什麼偏偏要回到當初把他趕出來的寺院。自尊心非常強的安杜，傷痕還深深烙印在心中，一想到就淚流不止。

安杜同時也感到害怕，不只要跟老師分開生活，還要跟陌生的慶竹、不認識的童僧，一起生活、學習，所有一切都令他覺得困難。烏金只能安

若有來生

慰悲傷哭泣的安杜，「不會有事的，您要勇敢。」慶竹走後，更是連著好幾天耳提面命，「今後教導仁波切的就是慶竹，您要好好聽他的話，要用功學習、早睡早起、凡事忍耐再忍耐。」

幾天後，烏金陪著安杜出發。來到阿卓仁波切寺院前的石階上，就看到慶竹正等待著他們。師徒兩人的步伐異常沉重。

生平第一次面對團體生活，安杜似乎適應得還不錯。早上很早就起床，由研讀佛經開啟一天，自己穿衣服，與一起學習的童僧們到河邊洗臉，待遇皆與他人無異，這也是寺院接受安杜時所提的條件。

安杜有時會頭倚著窗而坐，陷入沉思。分開生活之後，他才了解到過去老師有多麼愛護自己，以至於不管睡覺時，或者穿衣時，每一個瞬間都讓他想起老師。

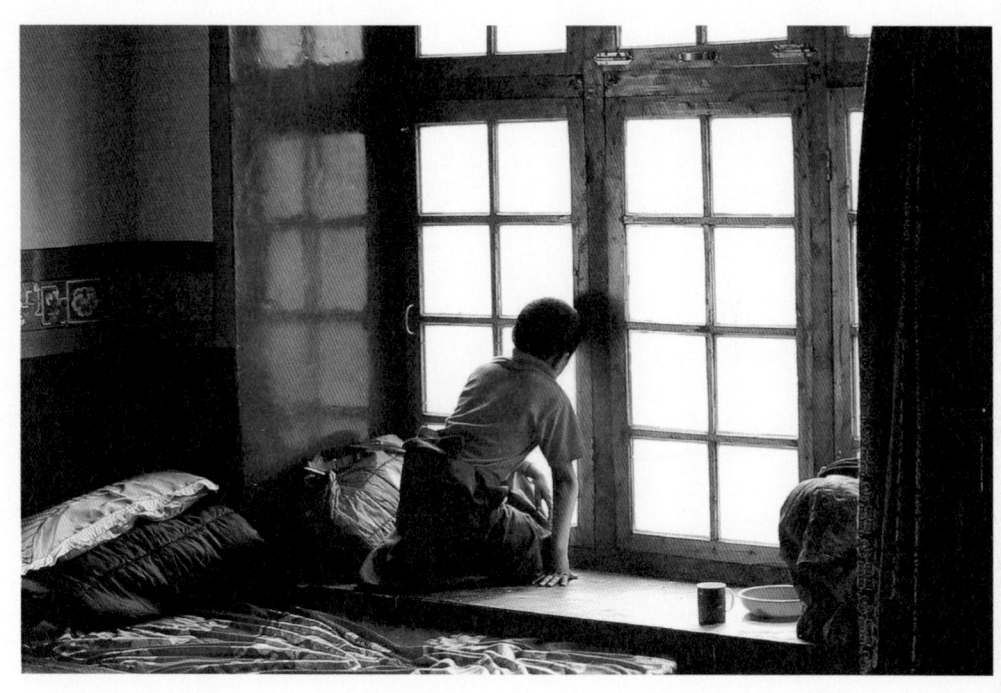

若有來生

另一邊烏金也跟安杜一樣，一天裡總有好幾次會呆呆望著空蕩蕩的天空，或者愣愣地看著停在圍牆上的小鳥。將來有一天，安杜離開印度前往前世的寺院，大概也會是這種感覺嗎？

和安杜朝夕相處雖然很好，但就仁波切的未來而言，繼續待在這個地方可不行，眼前只能考慮什麼才是有利於安杜。有了這樣的結論，烏金也才開始慢慢接受了餘生應該沒有安杜的事實。

拉達克又將再次進入嚴冬了，安杜踩著雪，背著行李，朝薩迪村前進。

十一歲的小旅人不時望著白雪紛飛的天空，反覆地說：

「雖然很想在寺院裡努力用功，但一切實在太辛苦了，很多夜晚都無法好好睡覺，很多日子滿腦子不想學習。」

最難熬的是離開老師溫暖的懷抱，於是這天早上安杜向慶竹道別，離開了寺院。

也許這才像是安杜所做的選擇吧？以前是被趕出去，但這一次並不是。安杜踩著急迫的腳步，朝老師所在的地方迅速走去。

寒冬正式來到，為了確保能溫暖過冬，烏金趕著準備不可或缺的火爐，安杜也在一旁幫忙，從寺院回來已經三個月了，安杜不管做什麼一直都顯得很認真。

安杜拆開火爐的煙筒，好把裡面清乾淨，這是他以前不會做的事，現在老師和弟子齊心協力，清了爐子再組裝回去，最後才放進木柴。

「很快就會變暖和了。」

「會暖和到臉紅通通的，說不定還會覺得頭痛呢！」

安杜的話讓烏金忍不住笑出來。風暴就這樣過去了嗎？現在的安杜似乎可以把憤怒調整得有如爐子裡的火花一樣，控制在安全的地方，不至於釀成火災。

若有來生

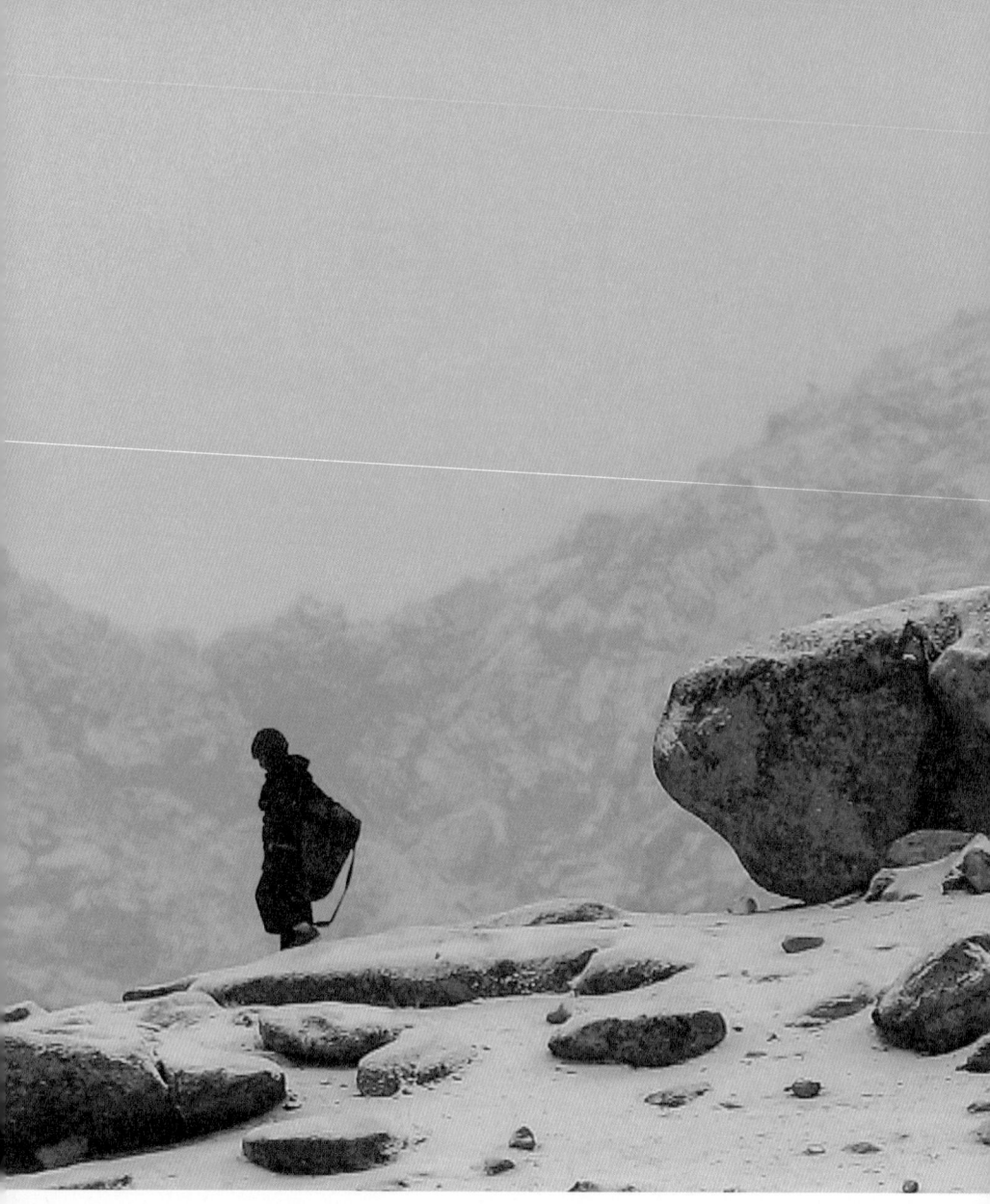

若有來生

「真好……」

安杜彷彿聽出了什麼意思，也輕輕的應和了聲「很好」。兩人就這樣好一段時間坐在火爐旁，分享著火爐散發出來的暖意和彼此的心意。烏金布滿皺紋的粗糙雙手，和安杜稚嫩的小手在火爐前擺動，這是兩個人難得的時光。

烏金知道，與安杜分享的幸福不管什麼危機下都不會輕易消失。經歷了仁波切的認證、被質疑身分真假，一直到被崇敬的寺院趕出來，甚至面對猶如暴風般肆虐的青春叛逆期，終歸都像爐火一樣，只為了承受嚴冬的考驗。

烏金又想，究竟安杜有多依賴自己，或許比烏金對安杜付出的愛還要多上幾千倍也說不定，那是值得他感謝又感謝的事。也幾乎同時，烏金被懸在胸口的巨大問號壓倒⋯⋯怎樣的安排才是對安杜未來最好的呢？想到這裡，烏金又不禁長吁短嘆了起來。

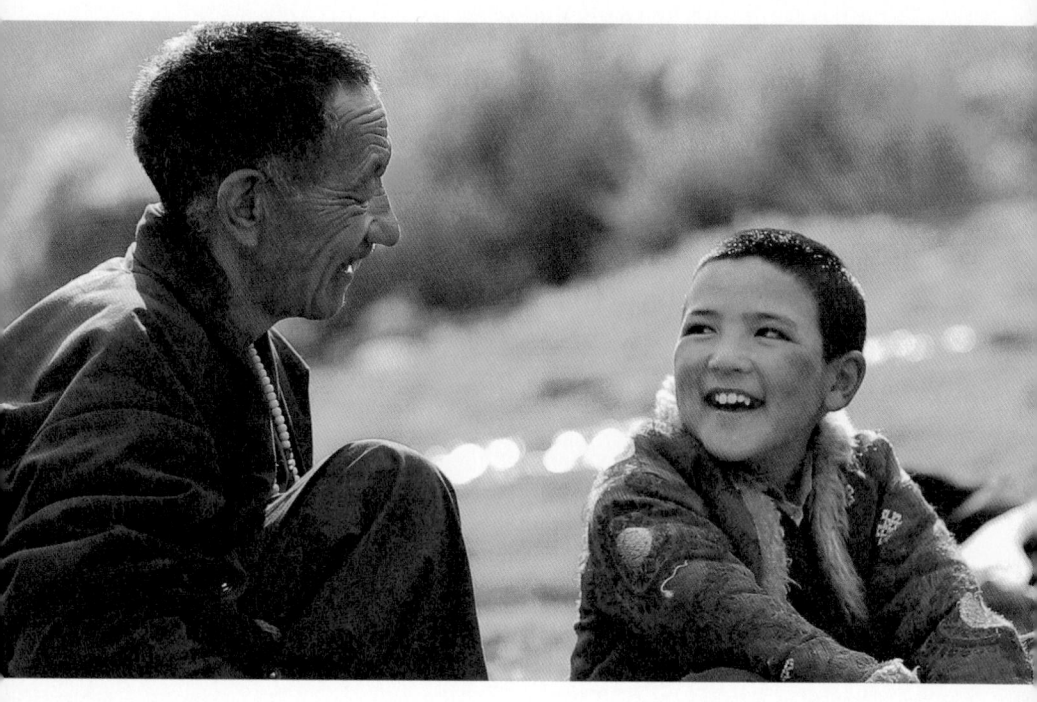

若有來生

尋路

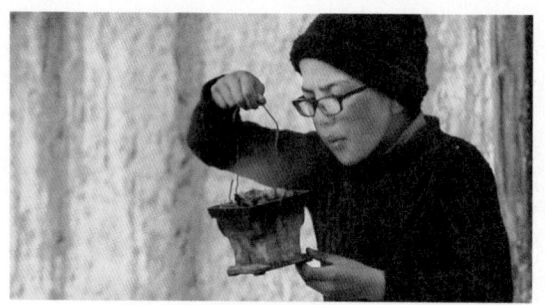

二〇一六年，十二歲的安杜明顯長大了許多，個子拉高了一大截，更不一樣的是戴上了眼鏡，因為長期在昏暗的室內僅依靠燭火看書，久而久之視力就變差了。

有一天，烏金、慶竹與安杜一起嚴肅的促膝深談，一向擅長冷靜分析事理的慶竹低聲地對安杜說：

「我們和仁波切不同，只是普通的修行僧。這意思是，仁波切必須懷有與自己身分相符的愛和憐憫，如果不能堅守，那麼不管大大小小的野獸就會聚集到仁波切身邊來。因此，仁波切務必時時小心腦袋裡的想法。」

安杜安安靜靜地點頭、傾聽。

「因此，您應該盡快接受仁波切的教育。」

烏金把慶竹找來，為的就是這個他一再強調的問題。安杜和其他普通

修行僧是不同的存在，必須接受特別教育，這段期間，烏金包辦了所有教育的事，慶竹也很關心，只要有需要，隨時都會趕過來，只是光靠他們兩個人還是能力有限。

成為仁波切並非簡單的事，不管如何以仁波切的身分出生，都必須接受特別教育才行，將來長大後才能在法會說法的過程中，與信徒們交流分享，執行重要的佛教儀式。況且，所有仁波切被要求具備的高潔品格，也必須從小一點一滴透過教育修行養成。

「所以，為了接受更優秀的教育，接下來必須考慮離開薩迪村了，這才是仁波切應該走的道路。」

安杜聽了點點頭，他自己也很清楚，很久很久以前就預料到了，總有一天他必須離開這個村子。既然安杜也同意，那麼眼前就只剩下一個問題：什麼時候離開的好？

烏金雖然已經苦惱、猶豫了好幾年，出發的時間也一再延遲，但不管

再怎麼深厚的感情，他終究必須像母鳥一樣把小鳥趕出去獨立才行，或許是時機了吧？

幾天後，安杜終於做出決定，他讓慶竹和烏金一起坐下來，說出心中的想法。

「老師，我會聽大人的話，盡快動身尋找我前世的寺院和弟子們。」

烏金平靜的問安杜為什麼會有這樣的想法。

「現在的我逐漸該為自己的命運負責了，如果西藏那邊一直都沒有人來找我的話，那麼我應該要想一想該做些什麼，不能再拖延了，就算明天立刻出發也沒有問題。」安杜充滿堅定的說。

離開薩迪村之前，安杜最後一次去探望母親。母親雙手撫摸著兒子的臉，強忍內心的激動，顫抖的說：

「不要忘了寫信，如果有時間打電話回來也好。」

兒子和母親手拉著手互道離別。

「去到城市裡會有很多車、很多人，我一定會很小心，那裡跟我們的小村莊完全不一樣。」

「是啊，媽媽對你期望很大，會一直為你祈禱的。」

「我知道了。」

「無論什麼時候，都要像個仁波切一樣賢明有智慧的思考和行動，要時時記住，很多人正在關注著。」

即使說了又說很多叮嚀的話，母親還是捨不得放開兒子的手，此後不知什麼時候再見面……安杜一再請母親放心。

「或許要過很久很久，才會有機會再見面。」

「等學習都結束之後，安杜還會再回到拉達克來嗎？母親心裡清楚，就算安杜沒有辦法去到在西藏的前世寺院，也很難再回到故鄉了，此刻說不

若有來生

定就是她最後見到兒子的機會。看著村子裡的人對安杜指指點點說他是假仁波切，母親比任何人都撕心裂肺。兒子無法得到前世寺院的召喚，受到人們冷淡的對待，母親認為這一切似乎都是自己引來的報應，所以心更痛。

現在的安杜已經戰勝那段殘忍的歲月，為了成為更稱職的仁波切即將離開故鄉，母親壓抑至今的不捨和傷感終於都湧上了心頭。

母親最後流下了眼淚，她原本下定決心，絕對絕對不要在兒子面前流淚，但她還是沒能忍住。

安杜看到母親突然的淚水著實嚇了一跳，「不要哭，媽媽……」雖然嘴上這麼說，但自己很快地也熱淚盈眶。好一陣子無法開口的母親，勉強說了話：「小時候為了出家把你送走……現在又要把你送到遠方去……媽媽的心真的很痛……」

因為幼年開始顯露特別徵兆的兒子，被送交烏金出家後，安杜和母親就不曾一起生活。一般母親都會經歷兒子的青春期，唯有安杜的母親沒能

陪伴他一起度過，在他傷心難過時無法給予安慰，讓她一直感到愧疚。

安杜因為仁波切這個高貴的存在而得到祝福，不料喜悅尚未消散之際，又被疑似假仁波切遭受排斥，接連的情況，母親莫不揪心埋怨自己什麼都無法為兒子做。

現在，兒子就要去到她難以想像的地方了，且或許至死都無法再見也說不定，母親不禁一再撫摸著已像個大人一樣的孩子，以彷彿訣別的傷心淚水送他離開。

白雪吞噬了一切的拉達克冬景色，無論何時都令人頻頻回顧。烏金和安杜正在一一告別曾經熟悉的一切，這一離去，也無法保證什麼時候會回來。安杜的未來，就像眼前這片被雪鋪蓋得宛如一張白色圖畫紙的大地一樣，安杜究竟會在上面畫出什麼樣的圖畫呢？

舉凡走過廣闊的雪地，任誰都會留下屬於自己的腳印，但生為仁波切

若有來生

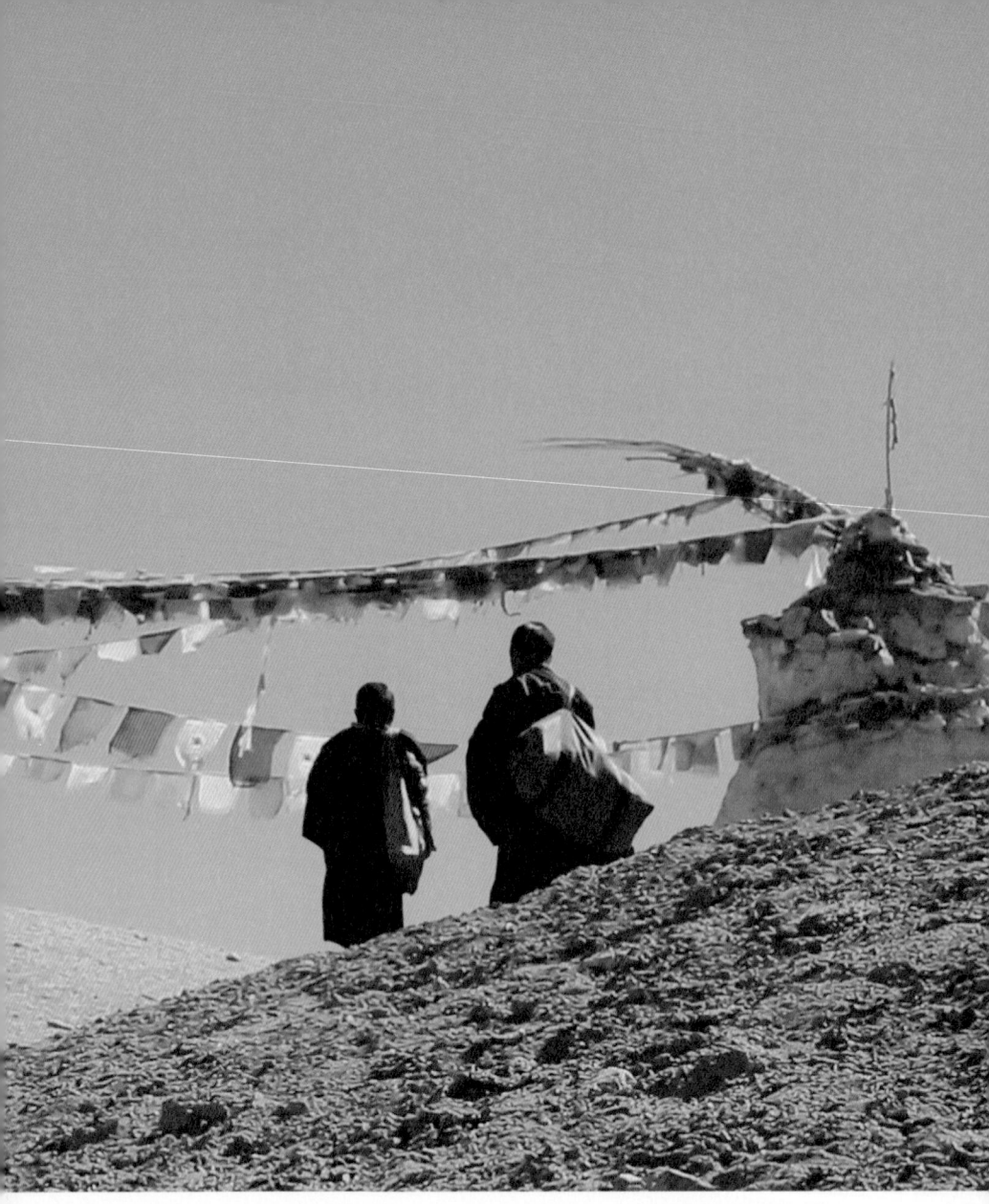

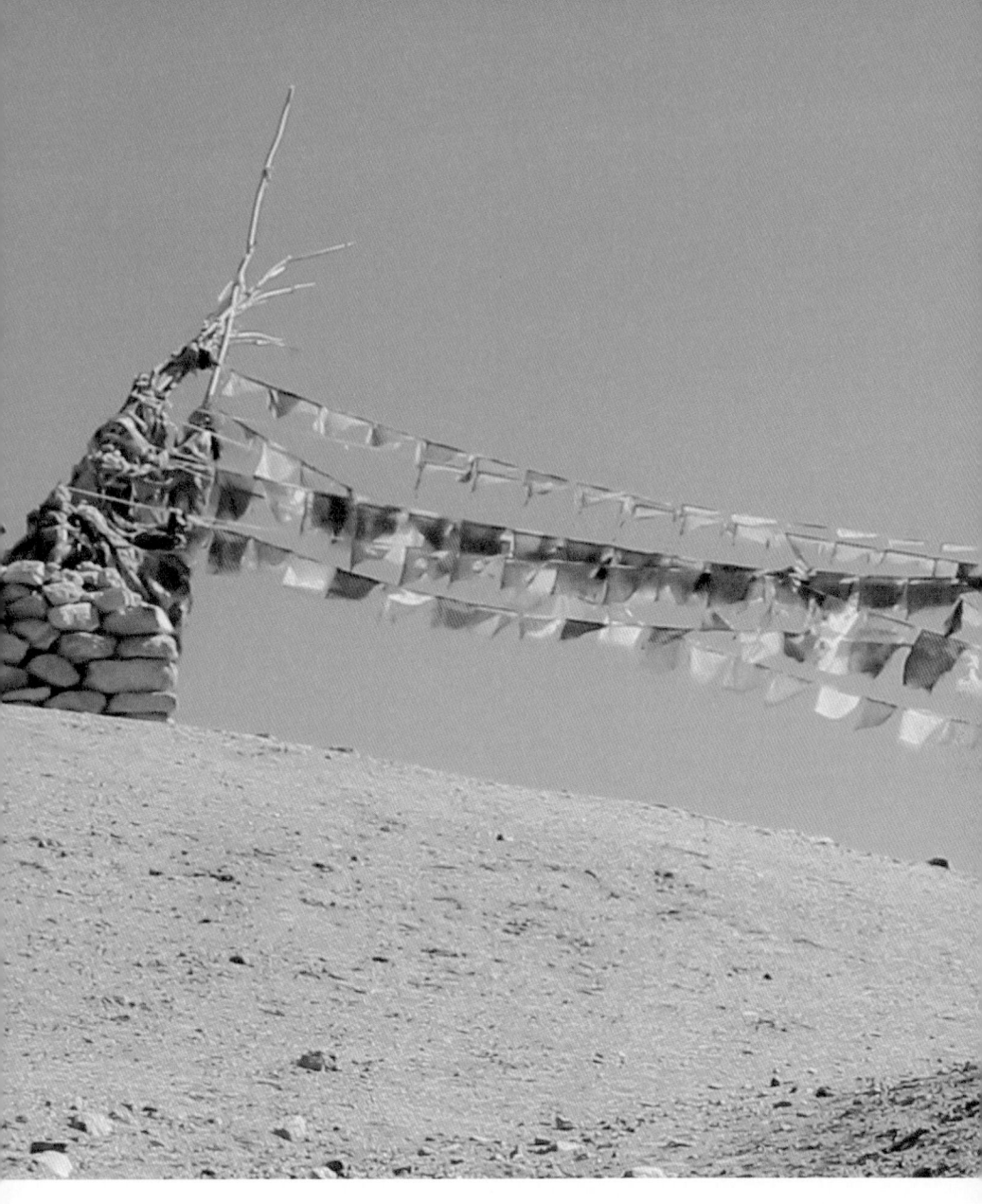

若有來生

的人就是不同，雪地上早已鮮明地留著他前世的足跡了，他這一生，就為了繼續那些腳印踏實地走下去。

也因此安杜的未來勢必艱難，他繼續腳印踩下去的最終目的地，是地球上最險峻的地方，甚至連踏進去都困難重重。

西藏在一九五〇年之前，是個完全獨立的國家，雖然是個與外界隔絕，單憑著自己的習俗和傳統生活的蕞爾小國，卻因全體國民都信奉佛教，境內十分平和。但從一九五〇年之後，一切都變了。

西藏成了中國的一部分，各種宗教集會活動受到種種限制，眾多僧侶因受不了壓迫而犧牲或是流亡海外，過程中，僧侶們更只能眼看著無數寺院在軍靴下被踐踏。安杜位在康區的前世寺院，想必應該也不安全吧。

但烏金和安杜計劃透過旅行，無論如何都要到達印度和西藏的邊境，如果可以，甚至就越過邊境，完成到達康區那個小村莊的目標。依照慶竹

的建議，為了接受更好的教育，他們必須接受分手的命運，不過烏金想在那之前為安杜做點事，安杜也欣然同意了。

或許打從一開始就不可能，因為中國政府徹底封鎖了印度往西藏的路，很難踏上國境，然而他們還是堅持出發了。烏金緊緊握著安杜的手向前走去，在雪白的路上留下兩道腳印……

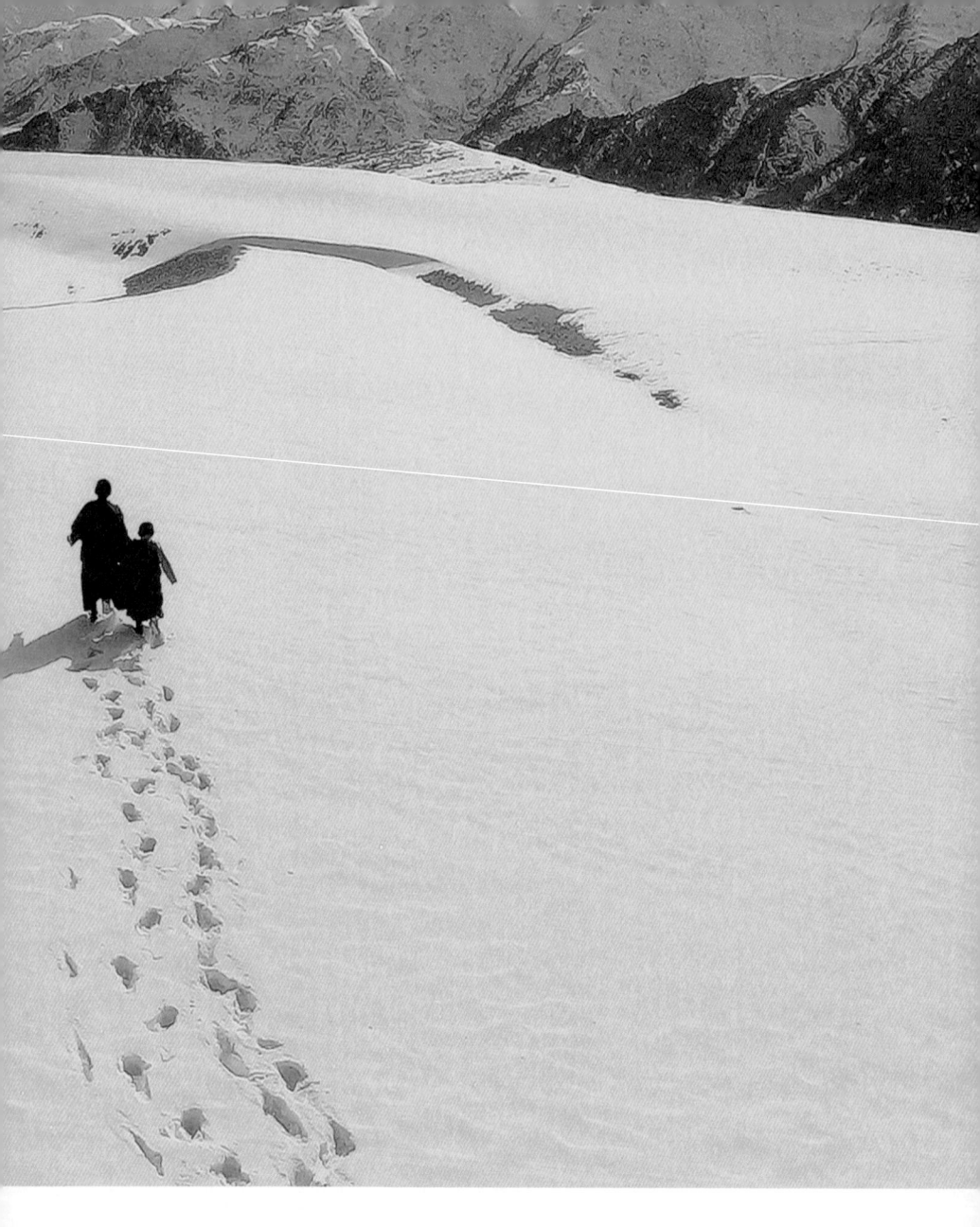

若有來生

前往西藏

印度北部的交通中心，是一個以混沌與感悟著稱的城市瓦拉納西（Varanasi），人口近四百萬，位在恆河中游山麓，在釋迦牟尼活動的時代，這裡曾是王國的首都，有著深厚的歷史淵源，更是釋迦牟尼修行悟道後首次展開說法的地方，曾經全世界的佛教徒都會前來朝聖。

然而，今天外地人來到這裡看到的光景，是滿街摩托車和自行車、印度特有的人力車，還有人、牛、猴子和狗，全都混雜在一起，是個失序卻別具一格的城市，讓人瞠目結舌。有人這樣形容瓦拉納西：「在瓦拉納西，舉凡可以移動的都在動；可以發出聲音的都毫無顧忌的在發聲。」

安杜在拉達克時覺得什麼都缺，但在瓦拉納西似乎又什麼都太過了，一切都很新奇。不停傳來汽車喇叭聲此起彼落，各種交通工具爭先恐後喧鬧不已，加上間或商家熱心招攬顧客的吆喝……

這趟旅行已經開始一段時間了，安杜和老師一起走在瓦拉納西市中心，對周遭任何見聞依然感到新鮮。其中最令他好奇且是最無法忍受的，就是到處都聞得到一股奇怪的味道，說不上來的特殊，但常常讓安杜想吐。

早已習慣高原地區清爽、乾燥的空氣，對安杜來說，恆河生成的潮溼夾帶巨大惡臭，幾乎壓倒整個城市，無孔不入，令人難以忍受。

在薩迪村想像不到的各色各樣的人，看得安杜眼花撩亂，最吃驚的是路上隨處可遇的乞丐，他們行乞的悲慘模樣，讓安杜久久不忍移開視線，而正當他看得失神，另一邊有牛泰然自若地走來了，他連忙蹦蹦跳跳閃開。

「老師，會被牛撞到，快點過來這裡。」

拉著緩緩挪動腳步的老師，安杜催促道。好險，差點就被牛角頂撞到了。在安杜看來，隨便在街上晃蕩的牛，和薩迪村學校運動場踢的球或是朋友玩的爆竹，一樣危險，只是程度不一而已。

拉達克的動物如牛和羊，因為生活在氧氣稀薄的高原地帶，行動總是

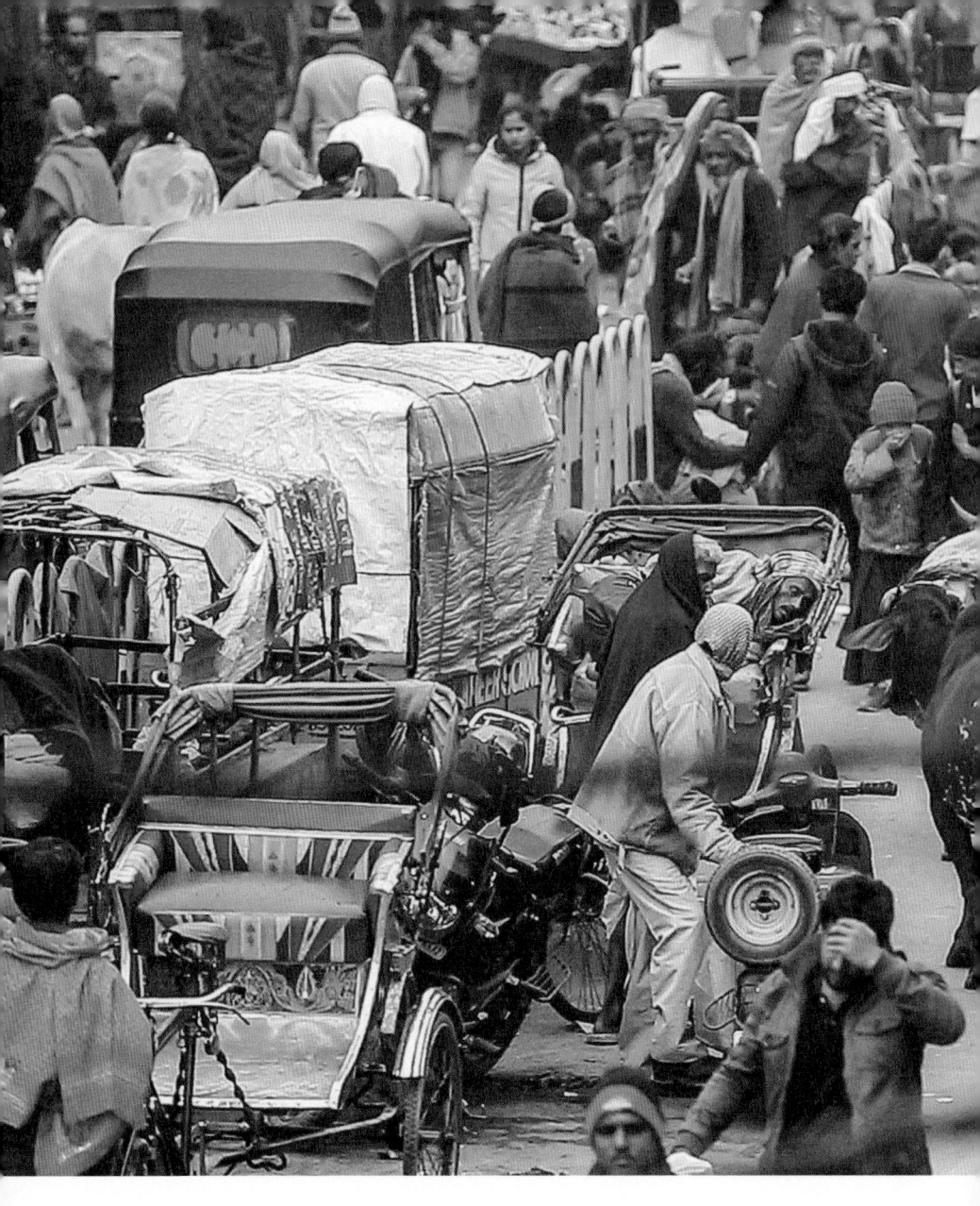

若有來生

非常緩慢。相較之下，眼前在建築物牆上跑跳的猴子，敏捷的身姿簡直是一種奇蹟。安杜不時向老師描述自己的所見所聞，並且以此為契機，引伸他的領悟。

「野獸似乎在苦苦哀求飲水⋯⋯但牠們一句話也不會說，真的很可憐。」

「就是啊。所以，能夠成為隨心所欲表達意見的人類，真是太幸運了，對吧？」

安杜聽了老師的話，非常同意地點點頭，一邊看著猴子在建築物之間靈活地跳來跳去。安杜知道，老師要說的其實是有關於輪迴。相較於畜生，以人出身似乎比較幸運。重生，為的就是結束重複痛苦的輪迴羈絆，達到涅槃的境界，是最好的教誨。

安杜和烏金好不容易從混亂的市中心脫身出來，坐上恆河的船。

印度人希望死後火葬，並將骨灰撒在恆河上。恆河的意義，對印度人來說，無論是生是死，都像母親的懷抱。廣闊的懷抱，無論走到哪裡，都

會看到絡繹不絕前來洗滌罪愆的人。

「人們相信只要把遺骸撒在這裡，不僅不會去地獄，也不會再重複痛苦的輪迴。」

為了擺脫輪迴的束縛，恆河上還可以看到非常特別的葬禮。安杜仰望著江邊裊裊升起的煙霧。那是葬禮儀式結束，遺屬正親自焚燒屍體。

「人們不惜傾家蕩產來到瓦拉納西，只希望輪迴能在這一生結束。家人也祈禱故人萬萬如此，並為故人火化。」

一盞盞明亮的燈火，順著恆河漂流而下，這般景象也映入安杜眼簾。

老師告訴安杜，這麼一來，包含自己所有業報都裝載在燈裡，隨河水遠去。

眼下經歷的所有苦難莫不是前世業報。安杜在心裡暗自決定：

「如果西藏那裡沒有人來找我，我就自己去找寺院和弟子，如果這是我的命運，我就必須欣然接受……」

若有來生

烏金和安杜坐飛機飛越喜馬拉雅山脈，到達印度首都新德里。喜馬拉雅山脈南北距離數百公里，地理非常險峻，交通工具端賴飛機。

他們從這裡前往最靠近西藏邊境的城市錫金，一路大都靠步行，必要時才搭火車或巴士，偶爾也有人讓他們搭便車，就這樣進行旅程。

不知什麼時候能到達目的地，走了又走，路彷彿永無止境，苦不堪言。

儘管如此，烏金還是想透過這次旅行讓安杜了解更多道理，總有一天，這都會成為安杜珍貴的經驗，把它當成是一段修行就好了。

這期間經過了很多城市，包括著名的佛教聖地菩提伽耶（Buddha Gaya），在車子開得飛快的高速公路邊，一步一步踏實地走著，夜晚之後，除了偶爾路過的車前燈，路上完全一片漆黑。

有一天，一輛大貨車靠近他們停了下來，司機表示願意載他們一程。

烏金坐在司機旁邊，安杜則坐在烏金腿上，就這樣馳騁在高速公路上。司

機用印度語問他們要去哪裡，還好安杜會講印度語。

「我們要去西藏。」

「去西藏？」

司機似乎不敢相信，皺著眉頭說：

「從這裡到西藏很遠……」

「有那麼遠嗎？」

「真的很遠。」

司機透過奔馳中的卡車車窗反射，看到小僧侶一雙凝視著窗外彷彿要穿透黑暗一般的眼神，又瞧瞧他渾身說不出的寒酸，臉上露出不解的表情。

卡車開到某個城市，道別的時間到了，向親切又熱情的司機表達感謝後，兩人繼續往前走。雖然已是深夜，街上卻還是萬頭攢動。安杜疲倦得頻頻打呵欠，但注意到路人的視線。

「大家一直看我們，我覺得很不好意思。」

「那又如何，要看就讓他們看，他們應該也是第一次看到僧侶吧！」

黑夜亮如白晝，寬闊的道路上人潮熙熙攘攘，這些都讓安杜感到新奇。

他們從看板上琳琅滿目的旅館廣告中選了一家，走進去，安杜用印度語跟老闆討價還價，最後講定價錢，烏金付了錢，兩人便上樓。走在前頭的老師顯得疲憊不堪，安杜一邊推著老師的背，一邊開朗的說：

「老師，您慢慢走。」

進入房間，放下行李，往窗外望去。

「老師，這裡的星星好像不是掛在天上，而是貼在山上的樣子。」

「那不是星星，應該是燈吧！」

那是薩迪村看不到的文明設備，令安杜讚嘆不已，一時眼光無法移開。

第二天，烏金和安杜蹲坐在旅館門前，讓旅途上累壞了的雙腳稍作休息。不熱不冷的天氣，感覺也很舒服。

若有來生

距離他們不遠的地方，有小孩正在玩羽毛球球拍，他把羽毛球拍立在手心上展現特技，眼睛掃到一旁的安杜充滿好奇地看著他，於是便問安杜要不要試一試。

安杜一口答應了，也把球拍立在手心上玩得不亦樂乎。他用印度語問那個孩子，

「你不上學嗎？」

「當然有。」

他可能認為安杜和自己差不多年紀，知道一樣是學生，更進一步用英語和印度語交錯自我介紹炫耀了一下。

「我念私立學校，而且還有家教。」

私立學校是什麼？家教又是什麼？安杜一個也沒聽過，只能微笑，接著問了對方年紀。

「你幾歲？」

「九歲，等到了二月二十八日就十歲了。」

他比我個子還高，年紀卻比我小，安杜一時不知道該說什麼。這時那孩子回頭也問安杜年紀，安杜沉吟片刻，才突然想起來似的回答說已經十二歲了。

烏金始終安靜地看著兩個孩子的對話。

不久，他們就變得熟稔起來，索性開始打起羽毛球，不過安杜老是接不到對方打來的球。安杜撿起掉落的羽毛球，為自己的動作笨拙，不好意思的說：

「我不會打這個……」

安杜的運動神經遲鈍，無法玩羽毛球對打，那孩子只好拿球拍自己玩不讓球掉地的遊戲，安杜在一旁愣愣地看著。

又該上路了，這次決定坐巴士。巴士裡又悶又熱，安杜感到很鬱悶，坐在後排的大叔卻老是嚷著要關窗戶，烏金向大叔請求諒解，打開了窗戶。

若有來生

「現在好一點了嗎？」

一臉開朗的安杜說：

「哇！這樣好多了。」

心情變好的安杜，還把頭伸出車窗外，即興作歌唱起來，一路還對著經過的汽車調皮地揮手，然後，不知不覺地靠在老師肩膀上睡著了。

相較於坐巴士或是搭便車的情況，其實兩人走路的時候更多，所以對小小年紀的安杜來說，這次旅程非常辛苦。儘管如此，安杜似乎也知道這條路是自己的命定之路，始終默默承擔下來。

黃花盛開的原野上，他們穿過淡淡的霧氣走著。不知哪一天起，烏金不自覺地把衣領拉緊，但還是感覺到寒意，全身微微發抖。從路上滿是鮮花的情況來看，現在似乎還是秋天，但事實上冬天（印度冬季約在十一至三月）已經悄悄來臨了。

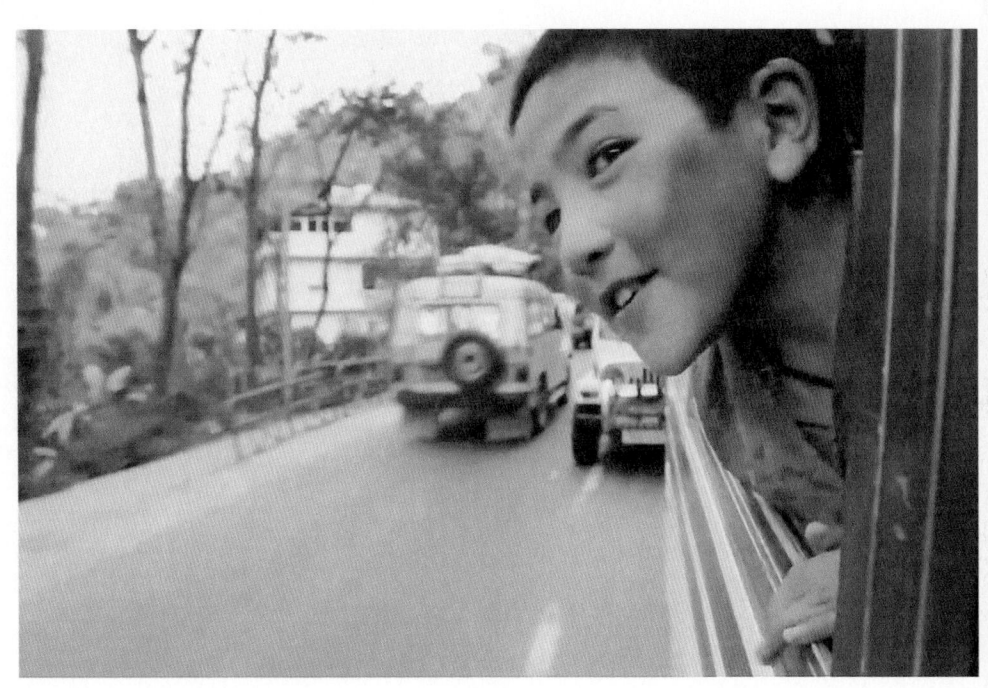

若有來生

二月，在拉達克正值嚴冬，但他們所在的這個地方比拉達克更南方，所以秋天的陽光仍在大地上拋灑著溫暖。烏金撫摸著路邊盛開的黃色花朵，告訴安杜這是油菜花。

「冬天也會開花嗎？」

「這裡就算是冬天也不會太冷。」

他們走了一會兒後，隨意坐在原野邊休息。安杜把兩手圈成圓筒狀，放在眼睛前當望遠鏡，裝作眺望遠方的樣子，好久好久，安杜彷彿真的看見了遠方的故鄉。

「媽媽現在正在倒茶，奶奶好像在說什麼，她說：『算了，我不喝這種茶！』」

安杜的話讓烏金聽了笑得開懷，說他也要看看，安杜將他小手做成的「望遠鏡」放在老師眼前，過了一會兒，說：

「老師什麼都看不到，只有我可以看到。」

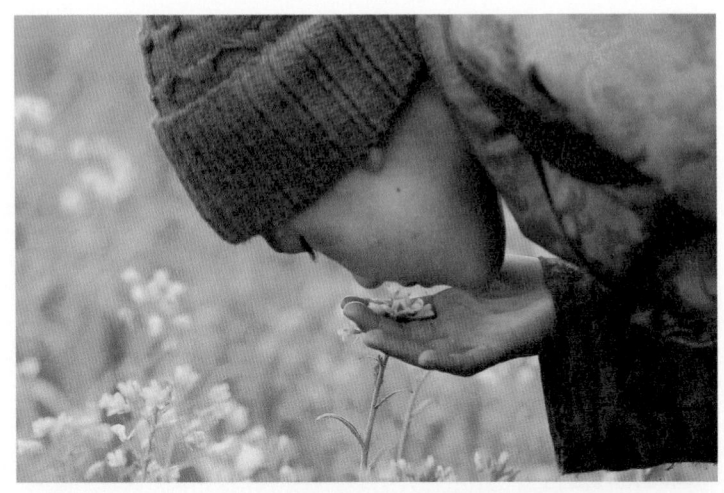

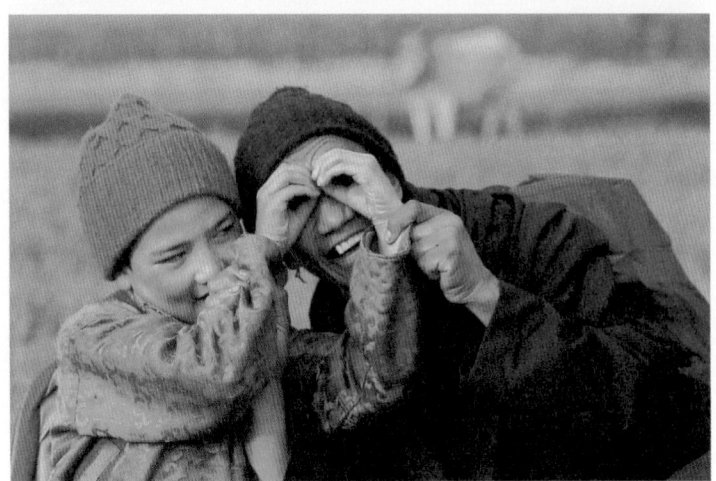

若有來生

「為什麼呢？」

「因為每個人都有屬於自己才有的秘密能力啊！」

晚霞漸漸籠罩田野上，一天又過去了，烏金環顧四周，自言自語的說：

「離開故鄉已經好久了。」

「差不多有兩個月了。」

烏金看著不知不覺身心都長大了許多的安杜，心中充滿憐惜。這次旅行結束，如果兩人可以一起回薩迪村那該有多好，但是他心裡很明白，他和安杜相處的時間已經剩下不多了……大地慢慢染上了漆黑，不可能永遠坐在這裡不走啊，烏金面對現實，牽著安杜的手艱難地站了起來。

「我也好像老了許多，身體已經大不如前了。」

安杜像要把力氣傳給老師似的，充滿活力的說：

「老師，走吧！我來帶路。」

兩人手牽著手，朝向晚霞落腳的方向走去。

旅程越長，離目的地越近，腳步就越沉重。今天路上，一輛車也沒停下來，在灰濛濛的馬路上吃力地走著，安杜長嘆了一口氣。

「都沒有一輛車停下來⋯⋯」

實在是太疲憊了，幾次帶著希望的心理在路邊揮手攔車，但一個個司機連看都沒看一眼，「咻」的就開走了。又走了一會兒，換烏金累得乾脆一屁股坐在路邊。

老師伸手無力地掃過自己的臉，安杜發現那手就像枯萎的樹皮一樣，毫無血色。安杜幾分淘氣的說：

「老師，您現在在做什麼？」

「只是坐一下而已。」

安杜催促老師學他一樣伸展腰部、雙臂。老師吃力地跟著做，安杜趁機搔了搔老師的胳肢窩，烏金臉上不禁出現了笑容。

之後，安杜談起了旅途中發生的事。

「老師還記得因為不會講印度語和英語遇到困難的時候嗎?」

烏金猛地搖了搖頭。

「我不記得。」

「有人用印度語問『你叫什麼名字?』,結果老師只是張著嘴說

間有點不知所措。烏金對安杜開玩笑似的調侃,拍手大笑。

的確發生過那樣的事,不會說印度語的烏金不知道該怎麼回答,一瞬

『啊⋯⋯』不是嗎?」

「等回去拉達克之後,我也要開始學印度語,將來一定讓您看看我的

印度語說得有多好。」

對於老師的宣言,安杜卻直搖手說不可能。安杜和烏金就這樣藉著互相

開玩笑,一邊消除疲勞。兩人正沿著發源於西藏一直往西的恆河支流行走。

中國占領西藏時,據說很多僧侶為了躲避迫害,漫漫長路地沿著西流

的河邊逃難。烏金聽當年逃出來的僧侶親口說過,因此才計劃了逆行方向

往東的旅程。

安杜問道：

「這些水是從哪裡來的？」

「是從西藏流過來的。」

「那西藏離這裡不遠嚕？」

「是啊！沿著這條江走，就能到達我們要去的那個地方。再過不久就是印度最東邊的邊境小鎮了。」

「中國的軍人會讓我們進西藏嗎？」

「聽說以前的僧侶也是這樣逆江而上到西藏旅行，只是現在真的更困難了。」

回首這一路，曾經有人伸手相助；有時連個躲雨的地方都沒有；有過飢寒交迫的時候；有一整天待在三等車廂裡勉強度過；有素不相識的人熱情的與他們交談……就這樣，安杜和烏金終於到達西藏與印度交界的錫金了。

若有來生

位於與中國接壤的地帶，經常發生邊境糾紛的錫金，是此次旅程的最後一站。安杜指著錫金市入口處的一塊小小拱形英語牌，向烏金解釋道：

「上面寫著 Welcome to Sikkim。」

「那是什麼意思？」

「歡迎來到錫金市的意思。」

烏金和安杜相互握手分享喜悅。

「我們終於到了，就快要到終點了。」

「Welcome」就像專門為他們所寫的，兩個人的興奮不言而喻，能來到這裡實在太好了、能來到這裡實在太好了……同一句話連說了好幾次，安杜的臉上燦笑如花，烏金攬著他的肩膀說：

「我們真的從很遠的地方來到這裡，真的走了好久好久……」

確實，他們的旅程打從一開始就幾乎不可能，在廣闊的印度大陸東部，

沒有任何交通工具，單憑兩條腿橫越，也許就只有佛教修行者辦得到。但不管怎麼說，他們一路走來就快到盡頭了。

雖然，到了錫金，距離西藏邊境最近的拉沖村仍還有一段路。

一放鬆下來，疲困立刻湧了上來，安杜覺得好累，烏金則繼續邁開穩健的步伐走在前面。

「快點走吧！」

「我覺得好累……」

「不要那樣，再加把勁吧！已經剩下不遠的距離了。」

小小身體已經支撐了很長時間的安杜，勉強又提起力氣，只是才不到一會兒還是停下腳步，扶著膝蓋氣喘吁吁。烏金趨過來扶他，安杜不由自主地發出呻吟。

「我真的好累，老師……」

海螺號角

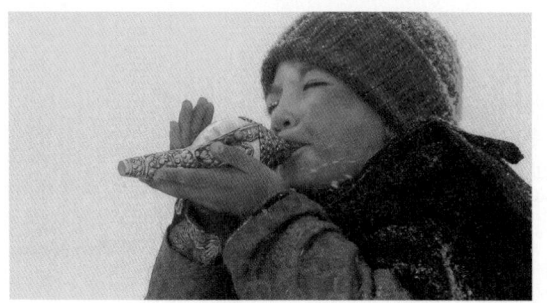

烏金和安杜的視線完全被雲霧繚繞的雪山占滿了。烏金指著位於正前方的山頂說：

「那裡，看到那座山了嗎？只要越過那座山就是西藏的土地了。」

安杜聽了忍不住讚嘆。

「走到那裡，或許就能看見西藏的康區了。」

「真的嗎？康區就在前面嗎？」

方才的疲憊彷彿瞬間消失了，安杜臉上洋溢著喜悅，兩隻眼睛睜得大大的，試圖再次確認見到的現實。

原本只存在於前世記憶中的那個地方，終於靠近了，安杜激動得心臟都要爆開來。那是存在的起源和目的地，是生命的理由，也是回歸的業報，現在就在伸手可及的地方……

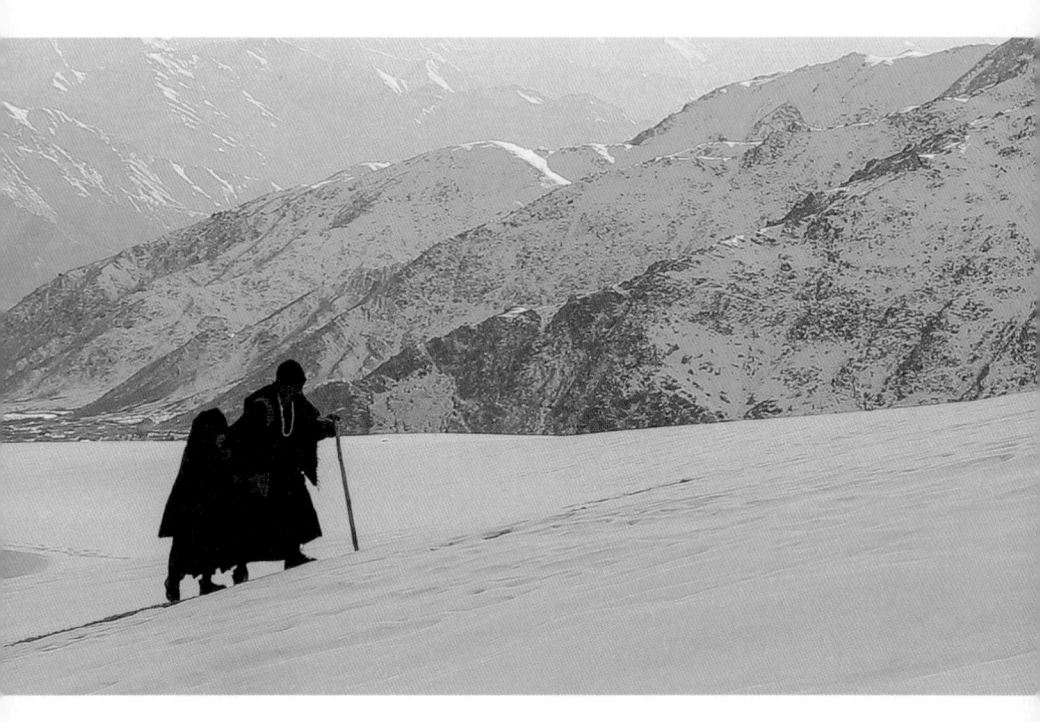

若有來生

「如果真可以看到康區，那我會覺得很幸福。」

安杜難掩興奮的說。烏金望向隱藏在雲朵裡的山頂，那些雲從剛才就讓人在意，如果情況持續不變，顯然山頂附近會有很多霧，那麼，要從山頂看到西藏土地就不可能了。烏金擔心的是這個。

安杜說：

「不只有霧，而且還會很冷，我們快走吧！」

安杜催促著老師，自己率先邁開了腳步。

一進入印度大陸東北角邊陲的拉沖村，風越來越猛烈，也飄起了雪。安杜一時忘了寒冬的嚴峻，不禁有點慌張，以目前身上穿的僧袍，絕對無法阻擋酷寒。安杜顫抖著身子對烏金說：

「真的好冷，我的手快要凍僵了。」

安杜和烏金都戴著毛帽，上頭也已經積滿了雪。烏金得幫安杜準備手

套才行，在上山前，也好先暖暖身子，稍事休息。他們走進一間掛滿襪子和手套的店，戴著頭巾的老婦人熱情地用藏語問候他們：

「歡迎光臨，你們從哪裡來的？」

「我們是從拉達克來的。」

從兩人的舉止看來，他們確實是走了很長一段路了。正當烏金在挑選手套，安杜被櫥窗裡的糖果吸引了目光，垂涎欲滴，好像要將糖果一把全吃光似的。安杜朝著烏金說：

「老師，那個糖果……」

烏金裝作沒聽見，拿來兩三種手套給安杜。

「您喜歡哪一種，請挑選吧！」

面對老師的堅決，安杜不得不勉強自己挑選了一雙。安杜看中的是手指部分五顏六色的手套，並且立刻戴上，再度指著剛才令他目不轉睛的糖果。

若有來生

「這個糖果要多少錢？」

然而在老婦人回答之前，烏金搶先說了一句：

「那個不能買，請忍一忍。」

老師堅決的語氣，讓安杜立刻轉過頭來。一旁看著的老婦人，連忙勸說就讓安杜吃一個吧，但烏金顯然毫不妥協。

「不用了，別管他。」

也許終於理解老師口袋裡只有幫他買手套的錢，安杜沒鬧脾氣，立刻安靜下了來。老婦人邀請兩人進店裡去。

「進來吧，外面雪下得很大啊！」

這次烏金沒有推辭，逕自走向店裡的火爐旁取暖，老婦人的名字叫皮蒂亞，一邊煮著酥油茶，一邊對這兩位看起來很不相配的僧侶，嚴冬裡來到拉沖村感到好奇。

「我的故鄉在西藏。」

老婦人的話讓烏金為找到共同話題高興，對藏語有些生疏了的安杜靜靜聽著。烏金說明了他們的情況。

「我們已經離開故鄉很久了，一直在尋找前往西藏的路。」

皮蒂亞一聽，立即搖搖頭。

「過了這裡就是邊境，但現在被大雪封住了，連路都沒有。」

「那不就是說前方根本沒有村子嘍？」

「是啊，這裡是進入西藏前最後一個村莊。不過，你們為什麼要在這種天氣去西藏呢？」

「事實上，這位的前世是西藏康區的高僧，他在離世之後以仁波切身分在拉達克重生了。」

一聽說安杜是仁波切，皮蒂亞立刻從座位上起身，低頭鞠躬，雙手合十。得到仁波切祝福後，皮蒂亞還是很激動，目光始終無法離開安杜。烏金又開口了：

若有來生

「我們必須去西藏康區，因為仁波切前世就在那個地方出生，很希望可以再回到那個地方。」

皮蒂亞再次使勁搖了搖頭。

「中國人不會放任不管的，他們一定會阻止，我的故鄉也在山的那一邊，但一直都去不了。再往前走真的會有危險，你們會被軍人抓起來的。」

皮蒂亞描述的西藏情況比想像中來得嚴重，她一再挽留安杜不要去。

「仁波切，請您不要去，中國人一定不會放過您。」

雖然事先已經預料到了，但親耳聽到不可能進入西藏這種話，安杜彷彿看到一扇大門在他面前轟然關上，頓時像斷了翅膀的小鳥一樣無精打采，烏金看了，嘆了口氣。

但安杜還有另一扇門，不管怎樣，他都要爬上山親眼確認西藏土地。

兩人身體充分暖和並休息過後，離開了小店，皮蒂亞為安杜圍上黃色哈達，並摸了摸他的臉頰。烏金則接過皮蒂亞給他的白色哈達，雙手合十。

「希望有機會再見面。」

喜馬拉雅山脈的山，高度都在海拔七千公尺以上，加上厚厚的積雪，沒有任何登山設備，就這樣赤手空拳挑戰上山簡直荒謬。但兩人共同的心願，就是堅持登上山親眼確認西藏康區。

進入山中，發現天氣還不錯，心裡當下踏實不少。陽光照耀下，雪地反射強烈的光芒，用眼睛目測很難估量積雪究竟有多深，因此每一步挪動都必須非常慎重小心。烏金先依靠安杜往前踏一步，接下來安杜再緊抓著老師的手，把陷在雪堆裡的腳抽出來踏出下一步。

路越是艱險，走的速度就越慢，彷彿不管再怎麼費力，身體還是動也不動。安杜的腳又深陷雪堆裡了，烏金說：

「把腳移到這邊來。」

「我想動可是動不了啊！」

若有來生

安杜好不容易把腳拔出來，又因撐不住疲憊的身體瞬間跌坐在雪地上。烏金把他扶起來，脫下他的鞋子、襪子。年邁的老師連手套也沒有，卻想幫年幼的弟子搓腳取暖。烏金還想盡辦法要逗安杜笑，他把襪子移近鼻子，皺起臉來說：

「哇！完全是餿水的味道嘛！」

「因為走了很多路啊！」

安杜尷尬地撥開老師的手。

「不喜歡就不要弄了。」

「不行。」

烏金趕緊用雙手捂住安杜的腳。

「我會讓您的腳變暖和的，變得很暖和。」

他拚命想搓熱安杜的腳，一邊搓一邊用嘴巴哈氣，用力按摩，安杜看在眼裡，登時心裡的不安與憂慮慢慢融化了。烏金把安杜凍得紅紅的兩頰

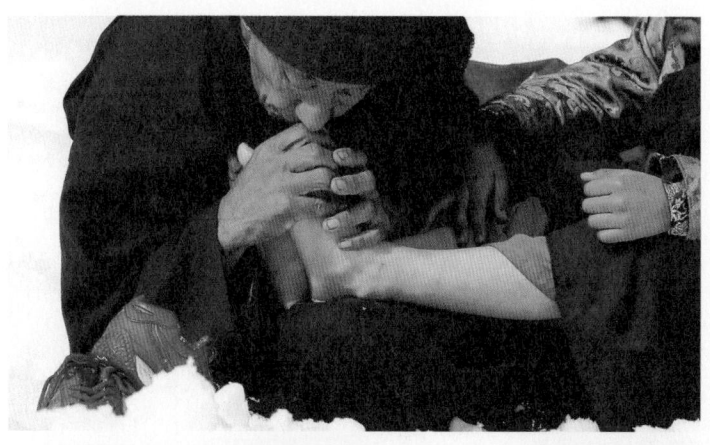

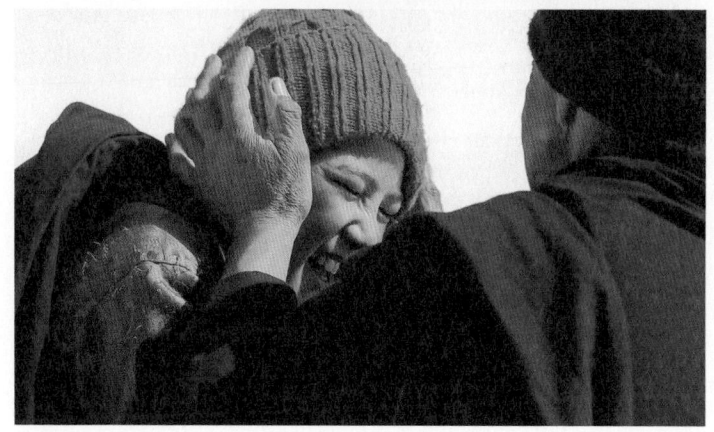

若有來生

緊緊捧起來，然後幫他穿上了襪子。

「看看腳，長大了好多，小時候真的很小……」

「但在雪地走路還是太吃力了……」

「等長大成人，走路就會更穩了，而且也比較有耐力。」

師徒兩人就這樣坐在雪地上，笑得比陽光還燦爛。烏金對安杜能夠承擔這段旅程的艱辛走到今天，心裡充滿感激；而安杜也知道，如果沒有年邁的老師陪同，他不可能走到這裡，心裡同樣滿懷感恩。

想起自己之前每當陷入憤怒、懷疑和混亂的情緒中，不知所措時，老師總在身邊默默拉起他的手，就像現在，每每走在前面為他擋風，在雪地上印下鮮明的腳印，告訴他該怎麼走。是啊，在不知盡頭的迷茫中，安杜並非只有一個人。

「如果沒有老師陪著，我不可能走到這裡來。」

安杜的話裡透著真心，烏金也篤定的回應他。

「協助仁波切是我的人生。」

「只要和老師在一起，感覺都好。」

「既然如此，以後我也會一直侍奉您的。」

兩人就這樣聊邊走。

太陽不知不覺消失了，天空變得一片銀白，暴風雪噴湧而出猶如悲鳴般呼嘯，兩人在嚴寒中搖搖欲墜。

「雪實在是太大了，好像有人把全世界的雪都倒到這裡來似的。」

大雪下得肆無忌憚，連天地的界限都模糊了，一片漆黑。雖然打從出生以來，生活裡也和寒冷脫不了關係，但安杜格外討厭今天的天氣，實在太糟糕了。

「老師，今天真的是很重要的日子，可惜天氣這麼壞，不知道看不看得見康區。」

安杜牽著烏金的手，對老天似乎頗有怨言地吐露了不滿。為什麼在今天這麼重要的日子，老天爺卻偏偏這樣對我？就像不接納我的拉達克人一樣，就像指指點點說我是假仁波切的人一樣，就連暴風雪也拒絕承認安杜的存在！烏金平靜地安撫小弟子。

「天氣很快就會好轉，到時候就可以看到了。先暫時忍一忍吧！」

但隨著時間過去，暴風雪只有越來越猛烈。

終於走到山路盡頭，他們放下背包，環顧四周，霧氣猶如巨大的瀑布一般。

就是這裡了，如果晴天，放眼就可以看到山那邊的西藏。但現在就像一張什麼都沒有寫的白紙一樣，安杜愣愣地望了那一大片白，轉頭埋進烏金的懷裡哭了起來。

只為了一個目的，千辛萬苦來到這裡，結果卻被濃霧遮蔽了視線，這

樣的現實讓人怎能不怨懟，怎能接受？安杜哭得上氣不接下氣。

「老師，我看不到康區……因為霧……」

安杜道出了心裡的痛楚。或許不僅僅為了看到西藏康區，是啊，安杜其實更期待的的是，透過遠眺康區這個行動看到自己的未來。他想藉此告訴自己，不管置身任何磨難和羞辱中，都千萬不能放棄希望。

然而，視野內淨是濃霧和白雪，年幼的安杜面對如此的殘酷，別說仁波切的光明未來了，現實的重量已壓得他喘不過氣來。老師想出了平息弟子心理動搖的妙策。

「我們來吹海螺，讓康區的弟子們聽到吧！只要是仁波切吹出的聲音，一定可以傳到那裡去。」

烏金拿出一直以來珍藏的小小海螺，安杜的眼睛立刻再次燃起希望的亮光。安杜脫下手套，小心翼翼地把海螺摀起來，提起自己身體最深處的一股氣，吹起海螺。

若有來生

莊重的中低音沿著山脊、乘著強風，迴盪在濃霧瀰漫的天空中，烏金手拿念珠靜靜地閉上了眼睛。就在海螺聲似乎要斷了的當兒，又一聲長長的響起，好像是這樣喊著：

「我前世的弟子們聽著，我現在就在這裡，安杜仁波切就在這裡。」

宛如在白紙上寫字一樣，安杜的海螺在巨瀑般的霧上刻下安杜仁波切的存在。

安杜前世的記憶，只有安杜才能解讀出來。人們起初憑藉著看不見的東西，相信安杜是神聖的存在，諷刺的是，日後卻又以沒有看得見的東西——寺院為理由，質疑安杜神聖的存在。

安杜想這樣對人們說，同樣的邏輯，如果有人現在來到這裡，可是卻看不到西藏，難道西藏就不存在嗎？

對安杜來說，西藏是眼睛看不見卻實實在在的業報，他甘願接受這樣

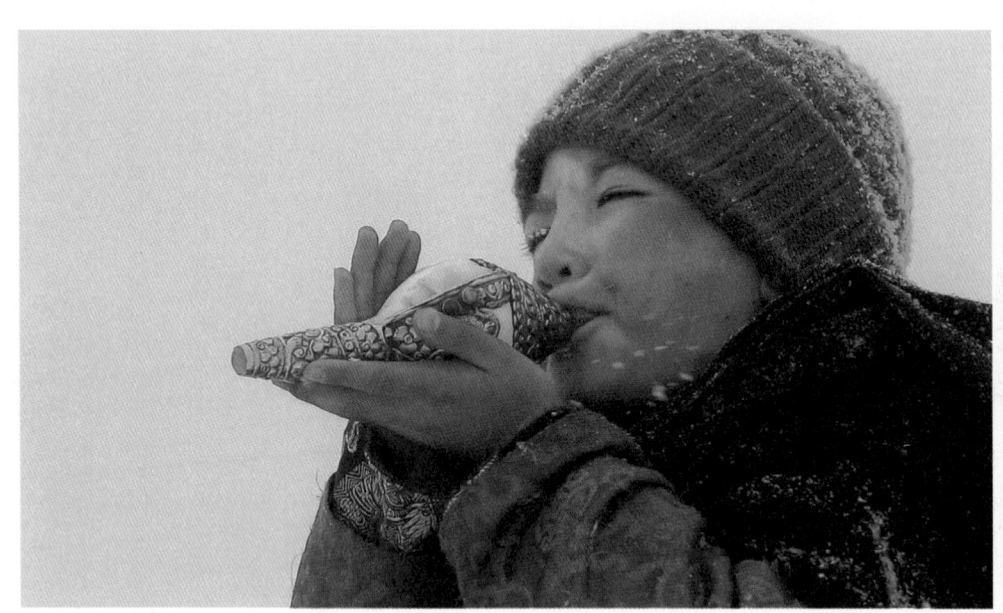

若有來生

的宿命，成為仁波切，來到這裡為眾生奉獻，但顯然佛祖覺得還不是時候，所以什麼也沒能展示出來。安杜無力地放下海螺，再度啜泣。

「什麼都看不到啊！看不到……我為什麼還要繼續接受這種考驗？」

安杜咬牙切齒、哭著、怨著，向老師質問自己的命運，臉上爬滿了淚水。

「請不要這樣說。」

烏金略略側身，讓安杜可以倚靠著自己。

「那不是個好問題，我覺得今天的雪很吉祥。仁波切長大後，可以一個人再來這裡，今天就是為了那個日子鋪路的。」老師的話雖然說得平淡，但比任何時候都肯定。

年近七旬的老師，肩膀依然非常結實溫暖。

「仁波切懇切的心情一定會傳給弟子們，將來某一天，機會大門一定會打開的。」烏金輕輕拍著安杜說。

安杜站了起來，強忍著淚水，再次用力吹了好幾聲海螺。

同行

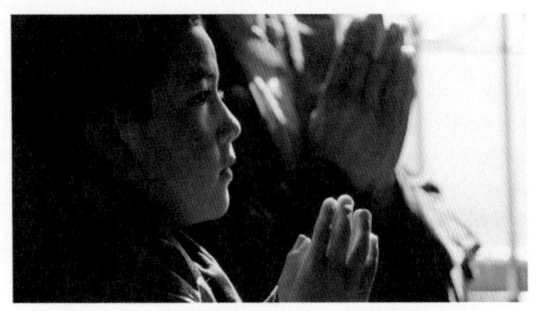

前往錫金寺院的路上，沒有雪也沒有風，安杜和烏金靜靜併肩走著。

五顏六色的風馬旗層層圍繞的這座寺院，是當初阿卓仁波切建議烏金，讓安杜被正式認證為仁波切的地方。那時安杜六歲，距離現在也已經六年了。

該寺院是各地仁波切前來學習和修行的教育機構，也因此聞名。進了寺院，烏金和安杜的腳步越加放輕，且嚴肅地合掌。

烏金該回拉達克了，安杜則要留下來接受正式的仁波切教育。兩個半月的時間，三千公里的旅程，這是佛祖準備的珍貴因緣。

真是令人感恩，安杜勇敢地撐過辛苦的年少歲月，現在作為仁波切，他將接受相應的教育，堂堂正正地生活下去。是離別的時刻了，儘管萬般捨不得，但烏金清楚明白，自己扮演的角色到此為止了。

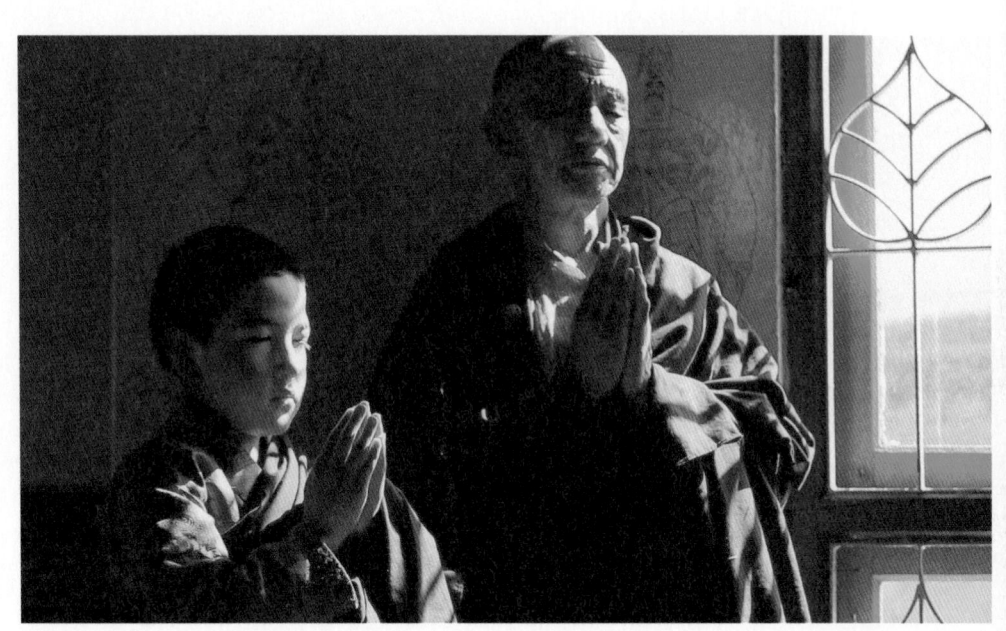

若有來生

配合法鼓聲，雙手合十，在法堂裡轉一圈，兩個人各自安於各自的祈禱，也許這是他們最後一次在一起祈禱了吧！

烏金平靜的背起行李走出寺院，安杜緊跟在老師身邊，陪著走了好一會兒，真摯的說：

「老師，您可以再多待一會兒再走嗎？」

「不要這樣說，我不能繼續待下去了。」

從離開薩迪村開始，兩人就已經知道，這次旅行的最後是離別。六歲開始一起度過的歲月，雖然是非同於其他因緣的緣分，但終究還是該停止了。

「我必須離開，這樣仁波切才可以專心學習。」烏金堅定的說：

六年的日子，一次也沒有放開的手，真到了最後了。烏金堅定的說：

「您千萬不要感到難過，隨著時間過去一切都會沒事的，一切都會好起來的，請不要擔心。」

兩人默默一同往寺外走去，突然，烏金對安杜說：

「我們一起來打雪仗吧！」

「可是已經沒有雪了。」

庭院裡的草被剪得很短，短到看得見泥土。

於是，烏金放下行李，假裝像抓起雪團一樣用手掃了掃院子的土。

「這裡有很多雪啊，這樣可以吧？」

下大雪的拉達克冬天裡，烏金和安杜經常在一起打雪仗。那種時候的兩人更像是父親和兒子，或者像是朋友一般，玩得很盡興。

安杜很快了解老師的意思，彎下腰也假裝做了個雪球，朝烏金丟過去。

烏金像平常一樣笑得很開心，一邊向安杜回丟了過去。

若有來生

安杜笑著轉過身做了一個好像丟大雪球的動作，接著烏金就斜倒在地上，看到老師假裝自己被雪球砸到的樣子，安杜笑得更開心了。如果能透過曾經的快樂和珍貴的回憶，減少一點離別的悲傷該有多好啊！

然而，安杜忽然又顯得驚慌的樣子，眼睛瞪得大大的，因為老師就一直維持著同樣的姿勢，低著頭一動也不動……

老師正在哭，他趴在地上，連肩膀也不抬，整個人蜷縮著，蜷縮著哭泣。真的要離別了。這比親生骨肉還要親的緣分，到今天結束了。對一切他既感謝又抱歉，既幸運又難過，各種情感匯聚一處，衝擊著老烏金的心。

安杜嚇得跑上前去。

「老師，您怎麼了？您還好嗎？」

「我沒事……」

烏金平靜地抬起頭來，向安杜坦承了自己複雜的心情。

「我們一直以來都在一起，真的很幸福。」

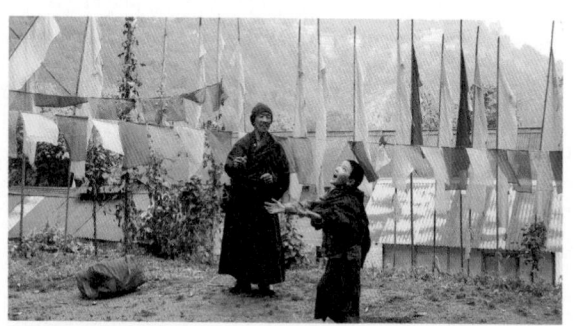

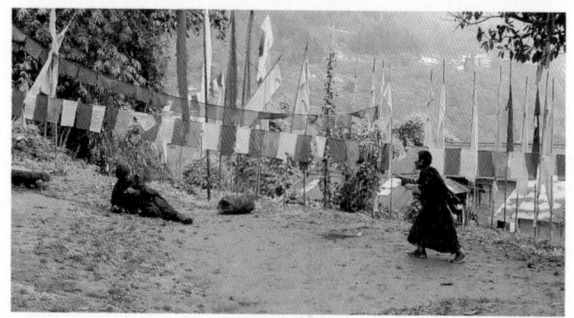

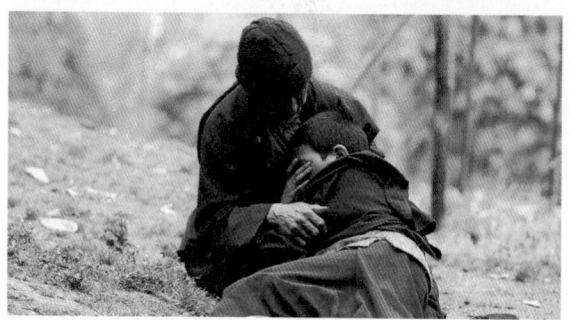

若有來生

安杜同意的點點頭。

「仁波切，謝謝您……」

安杜還沒意識到老師要說什麼，烏金繼續說著，並且細細觀察安杜的臉。

「對不起，我應該回去了，仁波切要在這裡努力學習、好好的生活，知道嗎？」

原來老師在正式向他道別，安杜立即大哭了起來，烏金不忍地擁抱著他，拉起僧服的一角擦去那簌簌落下的淚水，一直安慰他不要哭，其實自己的聲音也被淚水浸溼了。

「仁波切將來長大，會成為比任何人都優秀的僧侶。我相信。會像其他仁波切一樣，擁有很漂亮的寺院，您也要相信自己，一定會那樣的。」

兩人努力著不敢看對方的臉，但緊緊握住的雙手說什麼也不肯鬆開。

小時候只能用自己的小手抓住老師的兩隻手指，現在安杜已經幾乎可以握

住烏金整個手掌了。

什麼時候可以再見呢？烏金年紀大了，沒辦法承諾什麼，而安杜為了成為仁波切，需要學習的時間也很長，就如老師曾經說的，「仁波切如果像慶竹一樣努力的話，大概十五年後可以完成所有學業，成為優秀的僧侶，不然，將來會是沒有人尊敬的人⋯⋯」

安杜深知老師在自己人生中所占的位置，在長大成為優秀的仁波切之前，拜託老師一定要活著，他為此祈禱又祈禱，但十五年，對老師來說是否是個問題。

已經走到寺院外面了，兩人再次用力搖晃著握住的手。老師頻頻示意安杜「快走」，安杜終於轉身了。注視著安杜回去寺院的背影好一陣子，烏金禁不住還是出聲喊住安杜，最後，他還想再一次看看弟子的臉。

「仁波切！」

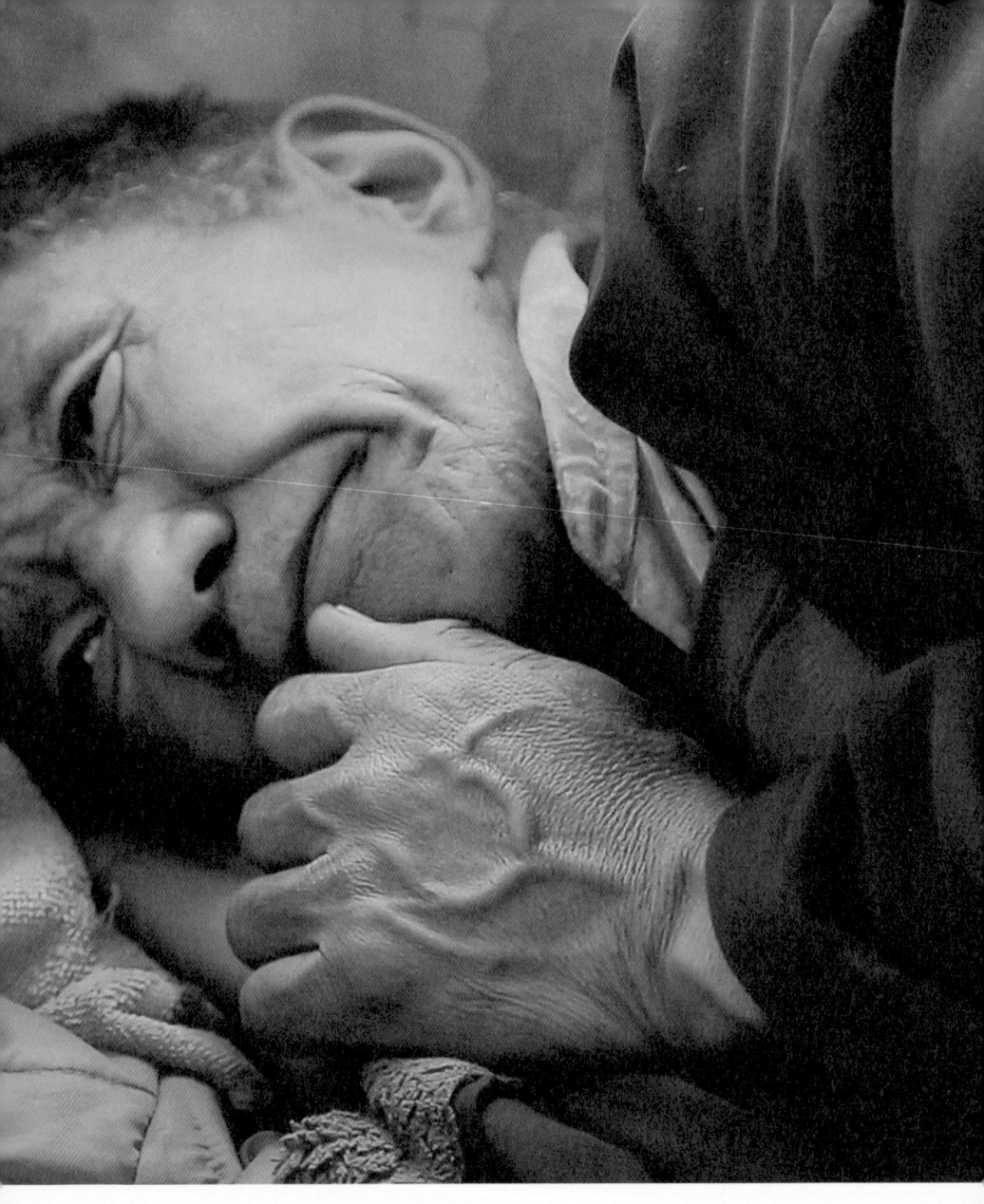

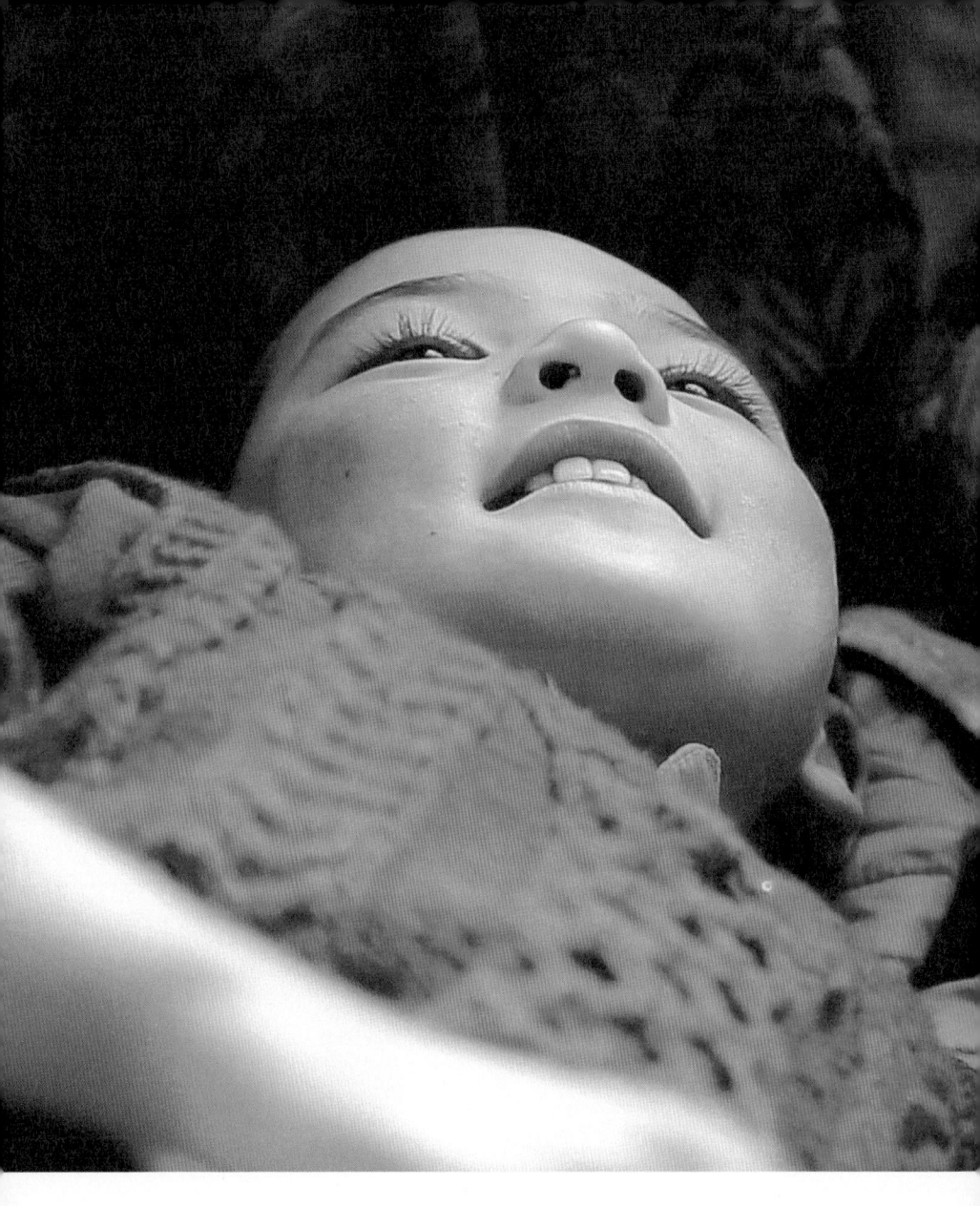

若有來生

安杜轉頭過來揮了揮手，但並沒有走回老師身邊。

於是，烏金也加快腳步沿著山路往下走，這次他也不再回頭了。

烏金獨自再次展開翻越喜馬拉雅雪山的漫長旅程。回去拉達克的路雖然又遠又辛苦，但心情上已沒有來時的沮喪和氣餒。那時，一切都茫然、毫無頭緒，現在變得異常清晰了。

回去拉達克，那裡已經沒有安杜，烏金自己一個人住，說不定還會重新行醫。他想那樣做，即使是個蒼老醜陋的老僧了，仍然可以照顧任何一個求生的病人，並以此當作人生最後的使命。

烏金想起和安杜分開前的某夜，睡覺前，兩人並排躺著對話。

「十五年後，我就會完成所有學業，對吧？」

「我應該會變老，變得像小孩一樣。」

「我會侍奉老師的。」

「侍奉我？」

「光是想像就覺得很幸福。」

那樣的日子真的會到來嗎？烏金現在已屆七十歲，從年齡來看，到時候應該都年過八十了，當真可以活到那個時候嗎？烏金想著想著不禁苦笑了一下。

接著，烏金也在心裡描繪了十五年後二十多歲青年安杜的模樣。烏金知道，到時候安杜會成為一個仁波切，成為比誰都受尊敬的僧侶。小小年紀就欣然接受自己與生俱來的宿命，忍受著痛苦，安杜絕對比任何仁波切都要來得卓越。光是這樣想像，烏金皺巴巴的臉龐不由得綻放出滿滿的微笑。

和安杜的異地「同行」真正拉開序幕了，烏金這樣想，或許安杜也這

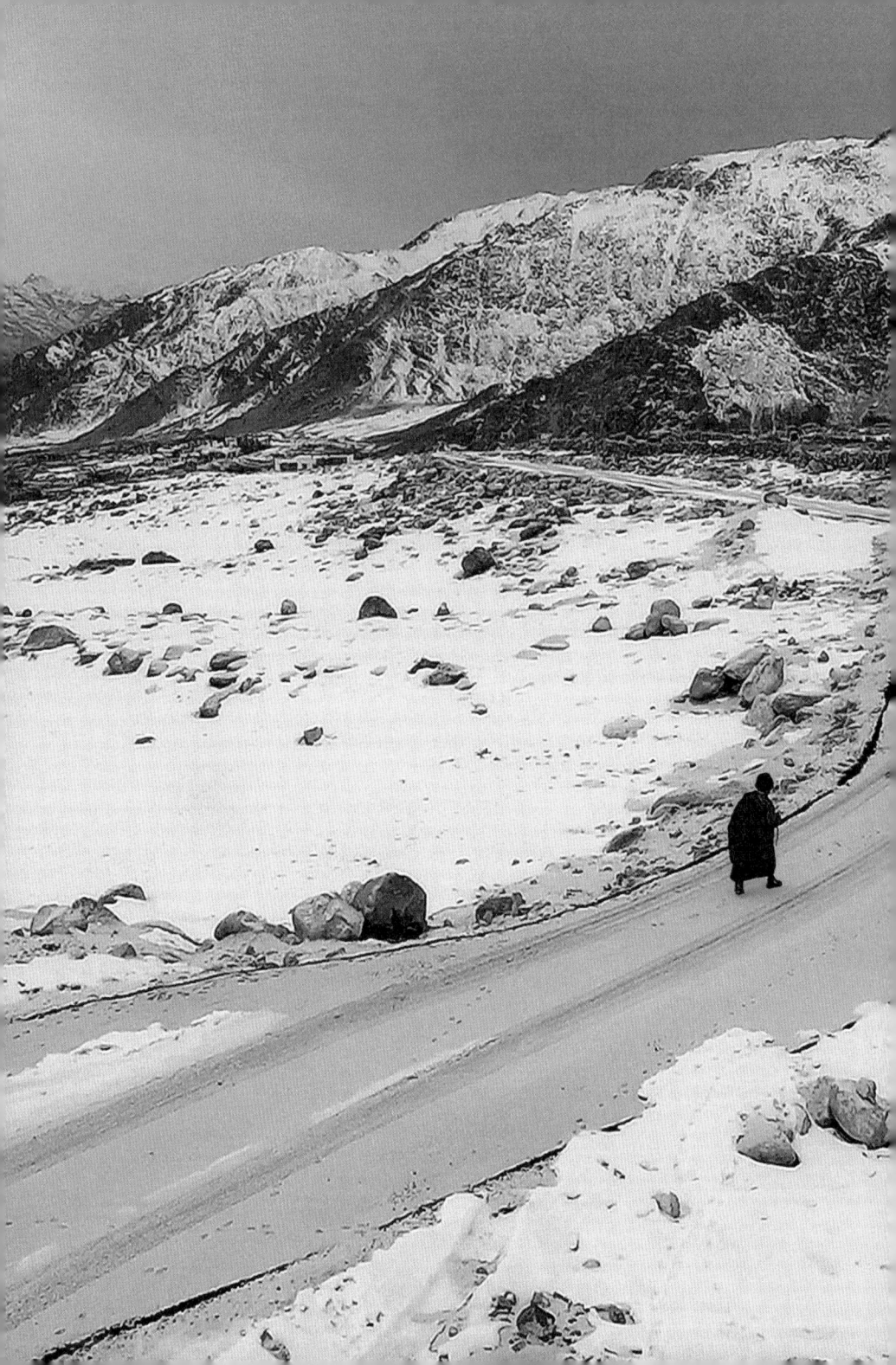

麼想，那就請不時對著天空呼喊彼此的名字吧？

回去拉達克的路上正值嚴冬，但在無垠的雪地上，烏金小小身體留下的無數腳印，看起來比任何時候都來得輕盈。

國家圖書館出版品預行編目(CIP)資料

若有來生 / 文暢庸著；馮燕珠譯. --
初版. -- 臺北市：大塊文化, 2019.11
　　面；　　公分. -- (mark；151)
ISBN 978-986-5406-18-9(平裝)
987.81　　　108016295

LOCUS

LOCUS